森下典子・著

夏淑怡・譯

日日是好日──「お茶」が教えてくれた15のしあわせ

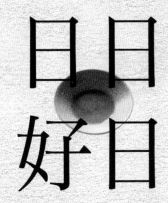

日日好日

茶道教我的幸福 15 味

目次

茶烟幾縷，黃鳥一聲……

推薦序一

結廬松竹之間，閒雲封戶。

徒倚青林之下，花瓣沾衣，芳草盈堦。

茶烟幾縷，春光滿眼，黃鳥一聲，此時可以詩，可以畫。

〜明 陸紹珩

當接到碧員電話，知道《日日是好日》將由橡實文化再度出版時，內心真的十分高興。

原來生活美學在我們這塊土地上已經甦醒了。

這本書深受我們身邊學習「台灣茶道」的朋友們喜愛，過去由於絕版了，只好以影印方式在眾人之間默默流傳。

森下典子小姐的文筆優美親切，深情自然流露，有如多年不見的好友，對

你細細敘說動人心肺的別後故事。

中國是茶葉的故鄉，從綠茶到紅茶，世界上所有的製茶方式都是中國人發明的。

無窮出清新，是中國茶葉寶貴的特質，源源不休止的蛻變來自古老文化的美學基因。自古至今，由於製茶的方法不斷沿革，飲茶的方式也就跟著相應調整變化；而對於茶香、茶味無窮盡的追尋，又反過來刺激製茶的方法不停地流變與創新。

中國歷史上三個品茶文化璀璨的時期——唐代、宋代、明代，所飲用的茶類都是綠茶。煮茶法、點茶法、泡茶法，分別代表各個時期不同的時代風格與情感，我們現代所風行的泡茶法延續了晚明以後的喝法。烏龍茶這種繁複的製法在中國歷史上出現得很晚，不過最遲在清初已有文獻記載。清代，烏龍茶隨著福建閩南和廣東潮汕地區的移民傳入台灣。

自從西元七八〇年，唐代陸羽書寫《茶經》，把飲茶這事提升到「品茶」

的境界——用欣賞品味的態度來飲茶，把它當成一種精神上的享受，一種鑑賞的藝術之後，雖然飲茶的形式有所變異，但由品茶意境開展而來的審美情趣，卻像條河流，一直在歷代的風雅人士心中迴盪綿延，與詩書、繪畫、陶瓷、焚香、插花、彈琴等事，交織成一脈精微燦爛、儒雅閒適的生活美學，直到清代才開始逐漸衰微沒落。

西元一一九一年，南宋光宗時代，到中國參訪的榮西禪師把祥和的寺院點茶法和蒸青綠茶製法帶回日本，並以漢文寫成日本第一本茶書《吃茶養生記》，從此品茶的風潮隨著禪宗思想在日本傳播開來。雖然在現代中國，古代的飲茶方式已完全消失了，但日本卻把點茶法完整地保存在細膩而獨特的茶道文化之中，直到今天。

不論任何時代，茶香都是我們寄託情感的好地方，不論外在物質條件充裕或者不足，我們都可以在茶湯的美味中找到安慰。然而，伴隨著品茶情趣開展出來的生活美學，卻無法不跟著中國近代的動盪和戰亂而衰退。十九世紀中葉

以來，接連的戰爭與革命，品茶的藝術不但無從發展，而且被中國人遺忘了。

直到近三十年，台灣由一個貧窮的島嶼轉變為富裕的地區了，在富裕後趨於沉澱的社會中，又漸漸興起一股細緻的品茶時尚，為我們整體的生活情調帶來了明朗的氛圍。

誠如森下小姐所言，每年季節不停地循環，人生亦有季節的起伏，除此之外，還有更大的循環不斷重複上演。國家的興衰、文化的開闔，是否也歸屬於自然的節奏、生生不息的循環呢？

我對於森下小姐敘說的茶道美學，一點也不感到隔閡，因為我們兩地的文化來自同一個源頭。

清香齋　解致璋

空谷足音

翻開這本書，就如翻開我學習茶道的心情扉頁，瞬間穿過時光隧道，回到最初的原點……探索的好奇、恩師的話語、大自然的啟示、學習的興奮……一幕又一幕、躍然紙上、歷歷猶新。

日本茶道的課程十分嚴謹，講究的是扎實的打底工夫，自千利休起五百年來，忠實地跟隨著先行者的一步一腳印，鉅細靡遺地結合生活中的每一個細節，一點一滴地緩慢累積。

「利休百首」中第一○二首有云：

「規矩作法　守り尽くして　破るとも　離るるとても　本を忘るな」

（きくさほう　まもりつくして　やぶるとも　はなるるとても　もとをわするな）

（規則需嚴守　雖有破有離　但不可忘本）

這首詩也就是在說明學習時的三個成長階段「守破離」（しゅはり），

守——守「型」，初學者從型開始。

破——破「型」，視情況臨機應變。

離——離「型」，繼往開來展現自我風格。

這三個境界，一階高過一階，不是沒有基礎者可任意跳級而為的。

這一點可能是日本茶道與台灣茶藝最大的不同之處。目前不論台灣或中國茶藝，大家莫不競相自由創造，講究自我風格的展現，大家也都視之為理所當然的常態，然而這可能也是華人與日本人在性格上基本的不同點吧！

進入日本茶道的殿堂，歷程就如登山一般。登山口人群熙來攘往、熱鬧非凡；往上走一段路，同行者不再擁擠；再往上走，身邊的腳步聲不再零亂。接下來的路程，就看各人際遇。

有人走在華麗的風景中，以為頂峰就在前方，有人走在無人的小徑，竊喜這才是攻頂的密道。

空山、無人、水流、花開，此時利休百首中的訓示就如空谷足音，呼喚著

我們的心靈，聲聲叮嚀著：茶道是一條沒有終點、不追求答案的修行之路。

優游山中不忘腳邊一草一木，享受每一次的學習吧！

東吳大學推廣部日本裏千家茶道專任講師

祝曉梅（茶名宗梅）

推薦序三

一本永不褪色的茶人日誌

身為茶課老師，不知不覺已近十五年了。每每開新班授課，面對一個個新面孔仍然感覺責任沉重，準備不足。茶課要上什麼？要學多久才能畢業？這是一般初學者的普遍疑問。有人單純只想透過茶事訓練來放鬆身心，有人則沉醉於茶器與茶席舞台；有人想學習技法將茶湯泡好，有人則想摒棄形式親近禪道。形式重不重要？怎樣才是理想的茶湯？有人將茶道視為宗教，有人則把茶道納入哲學；如果英語是目前仍然暢行的國際語言，那茶道的語言又是什麼呢？茶人又如何在掌握這門語言之後與外界溝通？

記得十幾年前初次到京都遊玩，填寫入境卡職業欄時表明是茶文化工作者，竟受到海關人員極高的禮遇。或許這是個案，但茶道在日本常民的意識中已然是文化的最高領域。在台灣，茶課老師往往得扮演多重角色，從土壤生

態、茶樹品種、茶葉療效、製茶工藝、茶湯技術、茶空間美學乃至宇宙生命科學，都是不得不涉獵的領域。而當我在接觸日本茶道時，對於普遍的茶道教授知其然而不知其所以然的事茶態度，就如同本書中武田老師對森下典子的問題，回答道：「理由並不重要，重要的是照著做。也許你們會覺得反感，但茶道就是這樣。」茶道就是如此？在西方教育的影響下，老師常鼓勵大家勿囫圇吞棗，要學習思辨提出疑問。相較於斯，日本茶道就是典型的東方思維：「馬上做，不要思考。手自然知道，聽手的感覺行事。」手的感覺，就是古人說的「熟能生巧」吧！傳統工匠長年在鍛鍊指頭工夫，不需思索，指尖自然就反射了內心的情緒。然而為避免流於匠意，應時時刻刻回過頭來「聆聽」心的聲音。

大學時讀米蘭・昆德拉《生命中不可承受之輕》，箇中奧義難以言喻。經過多年的茶事訓練，生命也被鍛鍊得更為堅毅。當讀到武田老師指導典子以輕馭重的茶道手勢：「沏茶時，重的東西要輕輕放下，輕的東西才重重放下喲。」淡淡一語道盡生命的矛盾本質。我們往往因用力過度而造成自己與他人的負擔，故「舉重若輕」才是用心而不過度用力的智慧表現。

大道無器，中國自古崇尚老子無為的自在，卻又同時推崇儒家的禮儀之邦。武田老師說：「茶道，最講究的是形，先做出形之後，再在其中放入心。」先取其形後置其心，也就是透過茶道儀式以達到靜心的目的。茶人長年在固定的形式上演練，即便身處鬧市，仍能將心安定下來。

本書是一位日本茶人習茶二十五年的生活日誌，作者恬澹低調的文字風格，一如修行多年的茶人姿態。誠心推薦給懂茶或不懂茶、習茶或教茶的您。當年首次閱讀，觸動了我初懂茶事的那份記憶。多年後再度溫習，仍然感動不已。原文書名《日日是好日》，出自佛經《碧巖錄》，意指透過修行改變了心境，即便遇上生命逆流，都能以平常心相待。一如茶人在面對不同茶湯或茶客時，應秉持此生唯一或最終一次的態度，心存感念而歡喜。面對二〇一二的眾家末世之說，本書的再版意義甚遠。

人澹如菊茶書院　李曙韻

前言

　　　　．．．

每週六下午，我總會步行十分鐘左右，走到一棟入口處擺放著一個八角金盤盆栽、相當古樸的民宅。當它的大門「嘎啦」一聲拉開時，可以看到已用水拂拭過的潔淨玄關，聞到滋滋的炭火香，庭園方向也隱約傳來水流聲。

走進一間朝向庭園的寂靜房間，坐在榻榻米上，開始煮水、沏茶，然後品嘗。

這樣一週一次的茶道課，從大學時代開始，不知不覺已維持二十五年。

儘管現在上課時還是經常犯錯，仍有很多「為什麼要這樣做？」的疑問，跪坐久了的腳還是會麻，會嫌禮法麻煩，也從未有過多練習幾次就全部明白的感覺。有時朋友還會問：

「喂，茶道究竟哪裡有趣？為什麼妳會學那麼久？」

小學五年級時，父母帶我去看費里尼（Federico Fellini）導演的電影《大

路》（*La Strada*, 1954）。這是一部描繪貧窮江湖雜耍藝人的影片，相當深澀晦暗。當時，我完全看不懂導演想表達的意境。

「這樣的電影怎能稱為名片嘛！還不如看迪士尼卡通。」

十年後，我念大學時再看這部電影，內心所受到的衝擊卻相當大。記得當時片名改作《潔索‧蜜娜之題》，內容則和小時候看到的一模一樣。

「《大路》，原來是這樣一部電影啊！」

看完後心裡很難過，只好躲在電影院的暗處，獨自垂淚。

之後，我談過戀愛，也嘗過失戀的痛苦，更歷經工作不順的挫敗，但仍持續追尋自我的存在。生活雖然平凡，也匆匆過了十數載，到了三十五歲，我又看了一遍《大路》。

「咦？之前有這樣的畫面嗎？」

俯拾皆是未曾見過的畫面、沒聽過的台詞。茱麗葉‧馬西娜（Giulietta Masina）逼真的演技，演活了天真的女主角潔索‧蜜娜，但她悲慘的遭遇，令人心痛。當垂垂老矣的藏帕諾，知道自己所拋棄的女人已死，夜晚在海濱全身顫抖慟哭。這一幕，讓人覺得他亦非絕情的男子，只有「人間

的悲哀」的感受，看得令人鼻酸。

費里尼的《大路》，每看一次總有新的感受，愈看愈覺得寓意深遠。

世上的事物可歸納為「能立即理解」和「無法立即理解」兩大類。能立即理解的事物，有時只要接觸過後即了然於心。但無法立即理解的，像費里尼的《大路》，往往須經過多次的交會，才能點點滴滴領會，進而蛻變成嶄新的事物。而每次有更深刻的體悟後，才會發覺自己所見的，不過是整體中的片段而已。

所謂的「茶道」，也屬於這樣的事物。

二十歲時，只覺得「茶道」是一種老掉牙的傳統技藝。學習這項技藝時，總覺自己像被嵌在模具中，難得有好心情，而且無論練習多少次，也不知道自己在做什麼。不過，它的過程雖然細碎繁瑣，但配合當天、當下的天氣，一定會變換不同的道具組合、步驟順序。季節一轉變，茶室內整體的模樣更是全然不同。這樣的變化在茶室裡經年累月上演著，令身處其中的人也不知不覺產生潛移默化的改變。

於是，某日突然聞到大雨激起大地的暑溽味，會察覺「啊，這是午後雷陣雨」。

聽到打落在庭園樹枝上的雨滴聲，也可以察覺出與眾不同的聲響，還能嗅出滿園溫潤的泥土芬芳。

在此之前，雨水對我來說不過是「從天而降的水滴」，是沒有味道的。泥土也沒有所謂的芬芳氣息。一直以來，我有如置身玻璃瓶中，所見的世界很小，如今跳脫玻璃瓶的桎梏，才開始用身體五官感受季節的「氣息」與「聲響」，就像一隻天生生長在水邊的青蛙，能自然嗅覺季節的變化。

每年四月上旬，一定是櫻花盛開季節；六月中旬，就像已有約定似地開始下起梅雨。年近三十歲才赫然發現，自然的變化是這麼理所當然。

以往，我覺得季節只分為「很熱的季節」和「很冷的季節」。現在，才漸漸發現其中的奧妙。春天，早開的是木瓜花，然後是梅、桃、櫻花。當櫻花枝頭長出新綠芽時，紫藤花開始飄香。而杜鵑花季過後，天氣變悶熱，就到了快下梅雨的季節。接著，梅子結實纍纍、水邊菖蒲綻放、紫陽花（繡球花）盛開、梔子花滿樹飄香。紫陽花凋謝時，梅雨季也將過去，

櫻桃、桃子盛產上市。季節的變換不斷交替更迭，從不曾留白。

「春夏秋冬」四季，舊曆中還另分為二十四節氣。但對我而言，季節的變換就是每週上茶道課時不同的感受。

傾盆大雨的日子，有時會覺得一直聽聞的雨聲突然逸失在屋內。有時又覺得聽著聽著，不久自己也變成大雨，嘩地傾洩在老師家庭園的樹梢上。

（所謂的「活著」，大概就是這樣吧！）

自己也不禁嘎然。

學習茶道期間，總不斷出現這樣重要的時刻，像定存存款的到期日一樣。雖然沒做出什麼值得表彰的事，就這樣度過黃金的二十歲、平凡的三十歲，來到人生的四十歲。

庸庸碌碌的大半輩子一直像水滴滴落杯中一樣，直到滴滿杯子，也沒有發生任何變化，儘管杯子裡的水因表面張力已高出杯面。但當某日某一時刻，決定性的一小滴水滴滴落打破均衡，那一瞬間，滿溢的水便朝杯緣宣洩而下。

當然，就算沒學茶道，還是會有如此階段性的開悟時刻。就像成為父親

的男性常說：

「雖然父親早就對我說過，總有一天你也會明白的，但直到自己有了小孩，才發覺原來是這麼一回事。」

也常有人說：

「由於生病，才開始懂得珍惜身邊一些看似毫不起眼、司空見慣的事物。」

人總在時光的流逝中才開悟，發現自我的成長。

然而，唯有「茶道」能即時教人捐棄世俗之見，真實感受「自己難以見到的自我成長」。剛開始接觸茶道時，也許不清楚自己在做什麼，但時候一到，自然豁然開朗、有所領悟。

因此，學習過程中不必太在意是否能立即理解，不妨將之分階段視為集水的小水杯、大水杯、特大水杯，順其自然等待杯中水滿溢，便可飽嘗那一瞬間豁然開朗的醍醐味。

過了四十歲，學習茶道也有二十年以上，我開始向朋友鼓吹「茶道」的好處。朋友常常很意外的表示：

「哦!茶道,原來是這麼一回事啊。」

他們的反應,也常讓我吃驚。許多人都以為「所謂的茶道,就是有錢人的休閒玩意兒」。完全不知從學習中可以獲得許多體驗。我自己也是,不久前還遺忘了茶道最珍貴的真義。

從那時候起,我就下決心要寫一本有關「茶道」的書,想寫出這二十五年來在老師家上課時的所有感受,包括對季節的轉換、瞬間領悟的醍醐味……。

小時候看不懂的費里尼電影《大路》,如今卻能令我流淚不已。有些事情其實不必勉強去懂,勉強自己試圖去了解,卻徒勞無功,其實是時候未到,時候到了自然了然於胸。

剛開始學茶道時,無論多努力想要了解,始終無法知道自己在做什麼。可是經過二十五年階段性的開悟,如今終於知道箇中的道理。

在難以生存的時代、在黑暗中喪失自信時,茶道皆能教導你如何安然度過,亦即「放開眼界,活在當下」。

序章

所謂的茶人

武田阿姨

...

「那個人可不簡單喲！」

十四歲時，剛參加完弟弟學校母姊會回來的母親對我說。

「大家只是打聲招呼，只有她鞠了個很不一樣的躬。」

「鞠了很不一樣的躬？怎麼說呢？」

「雖然是很普通的鞠躬，可是就是不一樣。說了聲『我是武田』，就低下頭，我都嚇了一跳。沒見過那麼漂亮的鞠躬方式。」

「那個人，姓武田。」

「嗯。那個人，絕對不簡單。」

（能被說成「不簡單」，到底是怎樣的人呢？）

我不禁想像她是嚴肅又恐怖的人。

某日，母親站在家門口和我不認識的一位穿著圓領襯衫的中年婦人交談。這位婦人膚色白皙柔嫩，樣貌看起來很年輕。

「啊，這位是妳的千金吧？初次見面，我是武田。」

傳說中的那個人，用微笑的雙眼看了我一眼後，鞠了個躬。

的確是很漂亮的鞠躬，不過不像母親所說的那麼特別。

而且一點也不符合我對「不簡單」的想像。

（反倒覺得她是個爽快優雅的婦人呢！）

這就是我和武田友子小姐第一次見面的情景。

武田小姐成為母親的好友後，我也開始稱呼她「武田阿姨」。

昭和七年（一九三二年）出生的「武田阿姨」，成長於橫濱的下町〔譯注：城市中靠河、海的工商業集中區〕，是道地的橫濱人。在那個世代，她可說是難得一見的職業婦女，年過三十仍繼續上班工作，後來因為結婚生子才成為家庭主婦。

「武田阿姨」談不上是大美女，但總覺得她有一股優雅的氣質。從不曾見她身上佩戴首飾，整體打扮卻讓人覺得很漂亮。我也不知道為何會有這樣的感覺。

我從來不見「武田阿姨」在一群中年婦女聚集時高談闊論，也未曾見她露出中年婦女那種意有所指的曖昧微笑。她說話總帶著清脆的橫濱腔，和她那看來年輕又優雅的外表略感不稱。

儘管與周圍的人相處進退合宜，她卻很討厭拖泥帶水，總是事情一辦完，說聲「那麼，我先告辭了」，就迅速獨自離開。無論男女，許多人一旦遇上有權威的人或事，說話態度、聲調總會有所改變，可是「武田阿姨」在任何人面前都是一貫的態度。

當我大學沒考上第一志願而很猶豫「要不要重考」時，周遭的親友都異口同聲勸我：「女孩家，何必重考呢？以後總要嫁人的嘛！」只有「武田阿姨」對我說：

「典子，要念就去念自己最想上的學校。我認為女人還是應該有工作、靠自己過活。」

「我認為○○」，我初次見識到能如此清楚表達出自我意見的中年婦女。而當我決定「不再重考」時，她也只說：

「喔，妳已經下定決心了，那就好。就依照自己的決定，好好走未來的

「武田阿姨」總給人生活優渥、有閒情的感覺。不過，這並非指她過得像「有錢人家的太太」。我覺得在那主婦們多半以丈夫的成就與孩子的功課為生活重心的時代，她可說是見多識廣的時代女性。

「她是『茶人』喲！」

有一次母親提起。

「『茶人』是指？」

「就是喝茶遵循禮法的人。武田從年輕的時候就一直在學茶道，好像還拿到了茶道教師資格。的確是很不一樣的人。我一眼就看出，她不是個簡單的人物。」

「哦⋯⋯」

對我來說，茶道簡直就像另一個世界的事。不知喝茶前為何總要「唰唰」將茶碗中的茶攪到起泡，再端起來喝。

當時我還未察覺「武田阿姨」一身的優雅氣質、泰山崩於前不動聲色的

路吧！」

沉穩性格與茶道間的關係，只覺得這世上竟然還有所謂的「茶人」的存

在⋯⋯，真不可思議。

大學生活倏忽而過。

我雖然一直很想在大學時代找到值得自己努力一生的事，卻不知自己真

正想做的事究竟為何。我也曾投注熱情嘗試別人很少注意的事物，可是沒

一樣可以持久，不知不覺就成為大三的學生了，周遭的同學也開始談論就

業問題。

某天，母親突然問我：

「典子，妳要不要學茶道？」

「咦？為什麼⋯⋯」

我不由自主地皺眉頭，從沒想過學茶道之類的事。

第一，這是日本古老的傳統技藝，一點也不時髦。

要學也要學西班牙舞、法國料理等外國時尚。

況且我始終認為，「茶道」和「花道」是那種認定女人結婚就等同於找

到工作的保守父母，為了讓女兒飛上枝頭當鳳凰的傳統新娘必修課程，加上所費不貲，無形中成為有錢人身分地位的表彰，是豪華奢靡、權威主義的象徵，所以十分排斥。

「喔，茶道？好耶。我想學！」

表妹道子興奮地表示。

道子和我同年，從小我們倆的感情就很好。她家是地方上的資產家，小時候每年放寒暑假時，我都會到她家住上幾個星期，一起玩耍。而道子上大學後，就到我家附近租房子住。

「阿姨，從很久以前，我就想學茶道了。」

道子和我不一樣，個性率直。

「去學！去學！這是很好的事。」

母親深表贊同。

「妳看，人家道子，多有興趣啊！」

雖然聽了有點生氣，可是經道子一說：「喂，小典去嘛！一起去學茶道嘛！」我也開始心動了。如果和道子一起去，兩人在回家的路上還可以常

到咖啡館聊天。我們倆一湊在一起，就會不停地聊最近的電影、喜歡的外國藝人、有趣的小說、海外旅行，一聊就好幾個鐘頭。

還沒找到「想做的事」，大學生活也只剩一年就要結束。其實，自己也很厭倦這樣不停追逐新鮮事物。因此，突然覺得──

（與其因為找不到想做的事而焦躁不已，不如開始做些具體的事。）

無論什麼都好。即使是日本傳統老掉牙的東西……。

「那我就來拜託武田老師囉！如果找武田當老師，妳也比較願意吧！」

聽母親這麼一說，腦海裡立即浮現「茶人」一詞，以及「武田阿姨」那整潔、優雅的模樣。

「學茶道，也許不錯……」

昭和五十二年（一九七七年），正好是我二十歲的春天時節。

第一章

知道「自己，一無所知」

老師的家

· · ·

「武田阿姨」原本就應附近幾位鄰居太太之邀，於週三的午後在自己家中教茶道。可是，我和道子平時在大學還有課要上，為了我們兩人，於是週六午後特別開班指導。

之前不知經過多少次的「武田阿姨」的家，就在離我家走路約十分鐘的路上，那是一棟磚瓦屋頂的兩層老木造樓房，就在蕎麥麵店的隔壁，入口處擺放著一個巨大的八角金盤盆栽。

第一次上課時不知該穿什麼服裝、帶什麼去比較好。

「唉呀，平常的洋裝就可以了。總之，週六先過來一趟。」

五月連休假日後的週六，那天道子穿著連身洋裝，我是襯衫配裙子，有點緊張地來到「武田阿姨」家門口。

拉門嘎啦嘎啦地被拉開時，像旅館般用水擦拭過的玄關地板，打掃得相當清潔，完全不見我家脫了的鞋胡亂擺放的景象。

一說聲「午安」，從裡面傳來「嗨」的應答，隨即出現小跑步聲。當染

布做成的暖簾被掀開，便看到一張熟悉的白皙圓臉。

「啊……」

我不禁訝異出聲，第一次看到「武田阿姨」穿和服的模樣，柔和的米色和服與她雪白的臉龐十分相稱。

「歡迎歡迎，請進！」

那天，第一次走進柱子、走廊盡是「燒烤煎餅」般古樸色澤的「武田阿姨」家。踏上玄關，走進兩間相連的榻榻米房間，每一間是八疊大小。

「在這裡稍待一會兒。」

我和道子開始慢慢瀏覽。看起來像空無一物，相當空曠的空間就是今後每週學習茶道的房間。

抬頭仰望挑高的天花板，可見與榻榻米房間相隔的欄間〔譯注：日式房間內拉門、隔扇等上部採光通風用的鑲格窗〕。大壁龕內則垂掛著長幅字畫。

連屋內牆上木柱間的橫木也掛著橫幅匾額。

透過走廊的隔間玻璃窗，可以看見屋外的庭園景致。庭園的面積雖然不大，但園中的柿子樹、梅樹已冒出新綠嫩芽，隨處還散見庭園景石與石燈

籠。而茂密的杜鵑樹叢，正盛開著彩球般的豔紅、粉紅花朵。

庭園的柿子樹對面，可以瞧見立著一個白色衝浪板，應該是阿姨兒子的

運動器材，而廊下靠窗處的一架鋼琴則是女兒的吧！

不過，我們所在的這間榻榻米房內，聞不到一絲家庭中五味雜陳的生活

氣息，反倒覺得空氣中瀰漫一股清新味，予人經常有人拂拭的溫馨感。

雖不豪華卻很潔淨，直率又帶點堅決的氣息，的確與「武田阿姨」的形

象十分契合。

道子和我兩人不習慣地端正坐著。

「喂，小典。」

道子小聲地問。

「什麼？」

不知為何我也輕聲回答。

「那上面寫什麼？」

道子看著壁龕內長幅字畫上的毛筆字和橫幅匾額問道。

「……不會唸啦！」

這時，正好走進來的「武田阿姨」笑著說：

「那幅匾額上寫著『日日是好日』。……還有今天的字畫是『葉葉、揚起清風』。在這新綠的季節，正好配妳們年輕人，不是嗎？」

摺帛紗

‧‧‧

我以為學習茶道的第一堂課，一定是說些有關「茶道心得」之類的訓話。沒想到「武田阿姨」一開始就只分別交給我們一個約一公分厚的薄紙箱。打開紙箱蓋，裡面放著一塊印泥般鮮紅色的四角棉布。

「這叫作『hukusa』。」

hukusa寫成「帛紗」〔譯注：亦可寫成「袱紗」〕，大小如男用手帕，是拿在手上頗具厚重感的棉布。

「呃，先將帛紗對摺。」

阿姨輕輕拿起帛紗對摺成三角形，並將一角塞進和服腰帶。我們不明就裡地依樣畫葫蘆將它塞進腰帶中，左腰上都垂掛著這塊朱紅的三角棉布。

「仔細看喲！」

阿姨的左手先將帛紗從腰帶上咻地抽出，拿著其中一端，右手再拿起另一端，使帛紗成倒三角形，鬆垂一下後，順勢用勁朝左右拉扯繃緊。

「啪！」

扯布聲響。我們也試著扯動帛紗的兩端。數次重複的拉扯動作中，帛紗隨著手的擺動節拍，不斷產生「啪」「啪」聲。

然後，阿姨熟練地用指尖將帛紗摺疊三摺，形成如屏風般的瘦長模樣，然後上下對摺再對摺，摺成大小剛好可握在手中的四方形。阿姨雙手靈巧地完成每個步驟。我們也有樣學樣地照著做。

「這就是『摺帛紗』喲！」

「是。」

・・・

棗與抹茶

接著，阿姨從拉門另一邊取出一個蛋形、頭扁平、全黑的圓筒物。這個

有如附蓋子的茶碗蒸形漆器，有著西瓜子般漆黑的光澤。

「這就是裝茶的『棗』（natsume）。」

「棗」的蓋子和筒身緊密闔在一起時，就像橡樹果實般光滑潤澤。

拿在手上，感覺意外的輕盈。旋轉開蓋子的一瞬間，似乎有空氣趁隙從蓋子與筒身間「咻」地竄入。蓋子打開之後，裡面滿盛綠色的粉末，乍看之下有如鸚鵡毛色般翠綠。

雖然之前我已經喝過沏好的青汁狀綠茶，但這是第一次看到抹茶粉。

在轉緊棗的蓋子時，又有種被自動吸附蓋上的感覺。

「用剛才的帛紗，將棗擦乾淨。」

阿姨單手握著摺得小小的紅色帛紗，另一手拿著棗。

「像寫平假名的『こ』那樣擦拭。」

用摺疊好的帛紗在棗的蓋子上輕輕寫「こ」。

（為什麼要寫「こ」呢？隨便擦一擦，擦得乾淨就可以啦！）

心裡一邊這麼想著，一邊劃著「こ」字形。

最初的沏茶

．．．

「那麼，因為今天是第一次上課，就由我沏茶給妳們品嘗。」

阿姨將原本放於大盤的白饅頭（日式點心）換盛至茶盤上端出來。

通透的白饅頭薄皮，依稀可見紫色的花畫。

「這是『菖蒲饅頭』，五月節慶用，現在正是品嘗的時候。」

「是。」

我是西式點心擁護者，最喜歡吃派、奶油泡芙、巧克力蛋糕等甜點，一直覺得和菓子是上年紀人吃的點心。

「快品嘗吧！」

「……」

又還沒有沏茶。無茶配饅頭，總覺得會哽在喉嚨裡。

一旁的道子也看著饅頭。

「……」

「別客氣,快拿起來吃吧!」

我們倆只好拿起饅頭咀嚼,而「武田阿姨」這時才開始沏茶。我還是頭一回這麼近看人沏茶。

阿姨迅速地搬動器具,一邊打開蓋子、舀水,一邊將攪拌用的竹刷拿起來看了好幾次,俐落的動作有如跳舞般賞心悅目,其間還用白布巾擦拭茶碗。

雖然不明瞭這些動作的用意,不過看起來似乎並不難。

阿姨將綠色粉末盛入碗中,注入開水,「唰唰唰唰……」開始攪動。

(沒錯,就是這樣,這就是沏茶!)

發出聲的飲用

然後,一碗茶放在我的面前。

・・・

中學時,全家曾一起到京都旅行,在龍安寺裡,我喝過這樣盛裝在黑色茶碗中,只有一點茶水,卻滿是泡沫的抹茶。父母親覺得很好喝,可是我

和弟弟才喝一口，就皺著眉頭說：「好苦啊！」

（為何大人們會覺得這麼苦的茶好喝？）

其實，就像是第一次品嘗黑咖啡、喝第一杯啤酒時，成人的飲料總留存著苦澀的滋味。

我喝抹茶的經驗也僅止於那一次。

茶碗裡泡沫覆蓋了大半青汁狀的抹茶。

「抹茶先喝兩口半！最後要出聲喝完，一滴不剩。」

「咦？要喝出聲音？」

「沒錯！最後喝出聲，代表喝完的暗號。」

小時候，曾經有將果汁「咕嚕咕嚕」一口氣灌進喉嚨的體驗。但長大後，聽太多「在歐美，喝湯時發出聲響是很不禮貌的行為」之類的話，現在參加婚宴時，只要聽到鄉下阿伯唏哩呼嚕喝濃湯，都會不由自主地臉紅。

（總覺得，很討厭⋯⋯）

雖然心裡覺得有點抗拒，可是喝完兩口，第三口下定決心，發出「窣——」的一聲。剎那間，覺得耳邊真的響起「窣——」聲。其實，覷

膩的感覺只在一瞬間，嘗試之後反而有種快感。這種苦澀滋味卻由於口中殘留的饅頭甘味中和而淡化了。

不過，茶還是苦澀的。

「帛紗要啪地扯響，那樣好奇怪喲！」

「喝茶要喝出聲，也很奇怪。」

當天，我和道子一路笑談文化上的小衝擊，慢慢走回家。

第二次上課，我們遇上更多難以理解的事。

不必問為什麼

‧‧‧

第二次上課，首次接觸到「喇喇」攪拌用的竹刷。

「這叫作『茶筅』喲！」

將細緻的筅端向內轉圈攪動。

阿姨在只倒入少許開水的茶碗中，用茶筅轉圈攪動，一邊將茶筅拿到鼻前，如此重複三次奇特的動作。

「好，換妳們做做看。」

我們也一邊用茶筅轉圈攪動，一邊將茶筅拿起來。有點像「撚香」時的動作。

「……為什麼要這樣？」

「嗯？為了查看筅端上的細竹條有沒有折損。」

「那為什麼要轉圈攪動呢？」

「不必問為什麼。總之，照著做就對了。」

「……？」

阿姨拿出白麻布。

「這是『茶巾』。看好。」

一說完，就用摺好的茶巾大幅度來回擦拭茶碗口邊三圈。每擦完一圈，還將茶巾放在碗底下轉動。

「最後，要在碗底下寫平假名的『ゆ』字喔。」

「為什麼？」

「別問為什麼。一直問『為什麼』，我也很傷腦筋。總之，不懂也沒關

係，照著做就對了。」

好奇怪的感覺，通常學校的老師們會說：

「剛才的問題，問得很好。不懂的事，千萬不可以囫圇吞棗裝懂。有不了解的地方，一定要問到懂為止。」

所以，我一直以為問「為什麼」是很好的學習態度。

在這裡，這樣問卻很失禮。

「理由並不重要，重要的是照著做。也許妳們會覺得反感，但茶道就是這樣。」

從「武田阿姨」口中聽到這樣的話感覺很意外。

可是，那時候「武田阿姨」卻用滿懷感念的眼光看著我們說：

「這就是茶道，沒什麼道理好說的。」

「沏茶」與「榻榻米上學台步」

‧‧‧

第三次上課，終於開始練習沏茶。

「茶道中稱沏茶為『御点前』，其中最基本的就是沏薄茶。」

這次是在廊下凸出的一個像茶水間的地方練習。

「這裡是『水屋』，就像茶室的廚房。」

水屋中有水管、洗滌槽、水盆等設施，棚架上也整齊並列著茶碗及道具。

阿姨取出一個頗清爽的青條紋壺，在壺中倒滿水，並用白布擦去壺上的水珠後，闔上黑漆塗布的壺蓋。

「首先，捧著這個『水指』〔譯注：裝水的器具，所裝之水供茶釜燒水之用〕，端坐在茶室的入口。」

「是。」

在和服垂袖廝磨的沙沙聲中，阿姨消失於拉門後。

捧著沉甸甸的水指，我慢慢走到入口處端坐下來。

「捧著水指，進來。雖然很重，但注意水平捧好，別讓水濺灑出來……」

為了穩住沉重的水指，我的手肘不由自主地張開，手指也撐開來捧著。

「啊，手肘別張開，手指併攏。水指往下放時，先用兩手的小指指腹撐在榻榻米上。」

「是、是、是。」

「『是』說一聲就好。」

「是。」

於是我將手肘往內收、五指併攏，小指往下撐著，並且（嘿咻地）用力站起來。

「是。」

「沏茶時，重的東西要輕輕放下，輕的東西才重放下喲！」

（咦？「重的東西要輕放」，怎麼放才對呢？）

總之，不能露出（嘿咻）那種樣子，要輕鬆站起來。

才踏入榻榻米房間一步——

「等一下。進茶室時，一定要先踏左腳。還有，絕對不可以踩到門檻和榻榻米縫邊……。好，請進來，來到茶釜〔譯注：煮水用的有蓋鐵製器具〕前面。」

（不會吧！連先踏哪隻腳都有規定？）

我用左腳大步跨過門檻，沒想到——

「榻榻米一疊要走六步！第七步時，一定要跨過榻榻米的縫邊。」

（什麼！我這麼走法，豈不是不夠步數。）

為了達到步數，我不得不改變步伐，躡足踮腳走路。

只見一旁的道子，說不出話來地顫抖著雙肩，臉頰潮紅……

「真像小偷。」

話才說完，就拭著淚水。

我也覺得臉變得紅通通的。

（已經二十歲了，還像剛學走路、腳步不穩的小孩，需要人教導「走路的方法」……。就像一個任人擺佈的木偶……）

「形」與「心」

...

早已聽聞茶道的禮法有許多麻煩處，可是這些煩人的細膩之處反而充滿想像。

譬如，用水杓從茶釜裡舀取一瓢水倒入茶碗中，光是這樣，就有許多必須注意的地方。

「啊，妳現在只是舀水的表面吧！舀水時，一定要舀茶釜最底下的水。

在茶道裡，這叫作『中水、底湯』，而且是要舀取正中央、最底層的水嘛！」

（從同一個茶釜中舀水，無論上層、底層，不都一樣嗎？）

雖然心裡嘀咕，但還是依照阿姨所說的，將水杓噗通沉入茶釜底取水。

然而——

「不可以讓水杓發出噗通聲。」

「是。」

正要將舀取的水倒入茶碗時——

「啊，不是從茶碗的『側邊』，而是從『前面』倒入。」

依照指示，將水從茶碗的「前面」倒入。但水杓還在滴水，為了盡快弄乾水滴，我甩了甩水杓。

「啊，不可以那樣。要慢慢等水滴光。」

必須處處留意細節，實在令人焦躁不安，而且覺得綁手綁腳，沒有任何地方可以讓人自由發揮。

（「武田阿姨」真會折磨人！）

當時，我的心境就像委身縮在劍從四面八方刺進來的箱子裡的魔術師助手。

「茶道呢，最講究的是『形』。先做出『形』之後，再在其中放入『心』。」

（可是，未放入『心』而徒具外貌的『形』，不過是形式主義。這樣不就是硬把人嵌進某種模具中嗎？何況從一模仿到十，盡做些無意義的動作，未免太缺乏創造性了！）

由於覺得自己被嵌入「惡質的傳統」模式中，已經到了令我難以忍受的地步。

「唰唰」

・・・

進行到可以用茶筅攪拌茶時，終於鬆了一口氣。

（再怎樣，到了茶筅攪拌茶的階段，總可以自由發揮吧！）

我精神抖擻地拿起茶筅，唰唰地仔細攪動。

「啊，別攪出太多泡沫！」

「咦？」

真意外。抹茶不就要像卡布奇諾一樣，上面要有一層奶泡嗎？

「雖然也有講究打滿細泡沫的流派，可是我們這一派不時興這樣，而是要將泡沫漂亮攪出一塊月牙形的茶水面。」

「月牙形？」

茶筅端那麼大，怎樣才能在覆蓋泡沫的水面上留出「月牙形」呢？聽起來真像武俠小說中的「武功祕笈」。

習藝精神

‧‧‧

「武田阿姨」十五分鐘便完成的御点前，我卻花了一個小時以上。雖然原先以為會耗費一倍以上或更多的時間。

坐在水屋的地板，我伸直了雙腳，動一動麻痺的腳趾，但陣陣刺痛感仍

令我相當難受。

「腳麻的情況漸漸就會習慣了。現在，我就可以端正跪坐好幾個小時。」

跪坐好幾個小時，真是令人難以置信。

這時「武田阿姨」又說：

「典子，如何？剛剛的內容記住了多少？你要不要自己從頭到尾試一次！」

「……」

我的腳還一陣陣的麻痛，就被問「記住了多少？」，心裡不由得產生抗拒感。說起來，我在學校的成績還可以，記憶力也不算差；雖然運動不太行，不過，手巧是眾所公認的。

（何況「茶道」不過是老掉牙的傳統技藝，小事一椿。一定要讓「武田阿姨」刮目相看，瞧瞧我的厲害，稱讚我：「瞧，妳不是做得很好嗎？」）

我有點躍躍欲試。

「好，我試試看，從頭做一次。」

可是……。

連走路都不會，不知該坐在哪裡好，先伸哪一隻手才對？該先拿什麼？

怎麼拿才正確……？手腳完全不聽使喚。

沒有一樣是做對的。即使是才剛學過的，也沒有一樣留下來。

（瞧，做不來吧？這個也做不來吧？）

每一樣都被人叮念，只能從一到十照著指示做，好像人偶一樣被人操控著。

只因為我太看輕這「老掉牙的傳統技藝」，看起來容易……，很「輕而易舉」的事，卻完全過不了關。學校的成績，至今學到的任何知識、常識，在這裡都派不上用場。

「如果那麼容易記住，那就厲害了。」

「武田阿姨」用安慰的口吻微笑說。從遠處望著她身穿和服的筆挺之姿，不禁由衷佩服起來。

（不知何時自己才能像她一樣，流暢完成御点前？）

從那時候起，「武田阿姨」真正成為我心目中的「武田老師」。

當時自己也領悟到：

（絕不可自視過高。學習任何事物，一定要從零開始。）

真正的學習之道，就是在教授者的面前將自己歸零，敞開心胸從頭學起。既然如此，我何必一直固執某些觀念來學習呢？心裡總有「這樣的事很簡單」、「我也可以做到」等不正確的想法，實在太過自傲了。

無聊的自傲，只會成為自己的絆腳石、甩不掉的心理包袱。一定要捨棄這些包袱，讓心淨空無一物，才能無所窒礙的容納任何事物。

（非得改變心情，從頭學起不可。）

我由衷這麼想，

「因為，我一無所知……」

第二章

自然上手

「說是學習，不如說是養成習慣」

．．．

開始全心全意不斷練習御点前。

「鞠躬。……深呼吸一下。將『水翻』拿靠近膝蓋。」

「『水翻』……?」

我不由自主地四下張望，道具名稱和實物一直兜不在一起。

「就在妳的左邊唷!」

「水翻」就是盛裝清洗茶碗水的道具。

「茶碗放在自己面前。……棗放在膝蓋與茶碗之間。」

我很快地將棗從一旁抓取過來。

「啊，不是這樣。棗要這樣拿著。」

老師將棗斜朝上輕握著。

「……好。然後摺帛紗!」

依老師所說的，開始摺帛紗，並「啪」地一聲扯開再摺小。

「在棗上擦『こ』字形唷!」

只是跟著老師的指示，將道具從右移到左、擦拭，再旋轉開蓋子，然後闔上蓋子。依照指示做動作而已，完全不知道自己在做什麼。

即使重複三次、五次、十次也是一樣。

每次都聽到同樣的指示，將道具從右移到左、擦拭，再旋轉開蓋子，然後闔上蓋子。

「啊，棗的拿法還是錯了。」

「要用右手握住這裡，再換左手拿嘍！」

「我也覺得。每次都像第一次上課，好像從來沒學過。」

「是嗎？每次都和第一次一樣。」

每次總有數十個地方被提醒。

「究竟在做什麼？我完全不明瞭。」

下課後，我和道子在回家途中的一間咖啡店裡互吐苦水。

不過，武田老師曾說：

「最重要的就在練習次數，上一次課可以練習好幾次。俗話不是說：

『說是學習，不如說是養成習慣！』」

每週上課她都重複同樣的話。

「好，行禮，深呼吸一下。拿近『水翻』，再拿茶碗。其次是棗⋯⋯。

好，開始摺帛紗。」

重複十五次，再重複二十次。雖然聽到「水翻」、「茶筅」、「茶杓」

等名稱時，眼睛不再四下張望尋找，但還是不了解自己在做什麼！

摺好帛紗後，我突然呆住。

「妳握著帛紗，接下來要做什麼？」

（⋯⋯？）

「用來擦棗呀！」

拿著水杓，又僵住了。

「唉，拿著那根水杓，打算做什麼？」

（⋯⋯？）

「不先掀開茶釜蓋，怎能舀水呢？」

如果老師沒有下一步指示，就不會有進一步的動作。

這樣下去，再練習一百次也一樣，得想辦法記住順序。

「嗯——，水翻→茶碗→棗，然後是帛紗……」

我數著手指記誦順序。可是——

「啊，不要用背的。」

老師不說分明地制止。

「不可以死記。上課時多練習幾次，手腳自然就知道下一步要做什麼。」

老師究竟在說什麼嘛？有那麼多要注意的地方，卻「不准用背的」，未免太不盡情理。那麼複雜的動作順序，不用腦死記，怎麼學得會呢？

每週變化的道具

‧‧‧

不僅如此，老師還給我們增加新難題。

每次上課時都在水屋裡準備好未曾見過的新道具。

「擦拭這個茶器時不是寫『こ』，而是『二』字喲！」

「這個水指的蓋子，是從正中央打開的。」

第一次見到的道具，在處理上必定至少有一項特別要注意的重點。有時也會出現裝盛道具的案台，案台有圓形、四角、附抽屜等各種形式，而且各有各的處理方式。

儘管我們連基本的順序都還沒有搞清楚，但老師一定會根據道具不同的功能來沏茶。因此，每次一看到嶄新的道具，我們只好（又來了）無奈嘆氣。

由於總會出現一些記不住的事物，有一天，我忍不住在上課時記筆記。

突然──

「不行！練習時，不可以記筆記。」

沒被稱許「很好、很棒」也就罷了，連為什麼被罵都不知道。我嚇得愣住了。這裡的一切都和學校不同。

「喂，道子，到底要多久，三年、四年？才能完全記住御点前，妳不覺得用同樣的道具練習比較好嗎？」

「嗯，我也這麼認為。老師為什麼每週都要換道具呢？」

「如果我是茶道老師，一定用同樣的道具讓學生做基本練習，直到他們完全會為止。」

重複二十次，再重複二十五次。

就這樣一無所知地過了三個月，八月暫停上課，放了一個月的暑假。在假期中，我連帛紗也不曾碰過，道子則參加學校的旅行跑去國外玩了。到了九月，道子還沒有回來，隔了一個月再上課時，只剩我一個人。

（討厭，一定又全丟還給老師，什麼都不會。）

天氣還很熱，光是走到老師家，我就已經汗流浹背。

武田老師家沒有裝冷氣。門窗全部打開後，十分通風；不過，隨時可以聽見大馬路上傳來的汽車、腳踏車聲，以及人們停下來交談的嘈雜聲，還有庭院樹上鳴叫的蟬聲。

很久沒跪坐在茶釜前。

「行個禮。好，深呼吸一下。然後拿近『水翻』，再拿茶碗。其次是棗喲！」

我一邊聽著和一個月前完全相同的指示，一邊默默做動作。背上汗水直

流，腳也開始發麻。

當御点前快結束時，卻發生了怪事。

「然後是收回『水翻』……」

就如老師所說的，將盛裝清洗茶碗水的「水翻」往後收回時，手不自覺地往腰上取了帛紗。

（啊……）

手不自覺地在做動作。腦子裡根本還沒想到「下一步」，下意識手就動了。

從水指到茶釜，水杓像在虛構軌道上移動出漂亮的曲線。茶釜蓋子一蓋上，視線自動移到尚未蓋上蓋子的水指，手迅速伸向蓋子。

老師微笑點頭。

突然，手毫不遲疑地移動，完全不受拘束……。

（真不可思議，究竟是怎麼了？）

下一個週末，在水屋見到剛從國外旅行回來的道子。她喊了一聲「小典」，曬黑的臉就湊了過來。

「小典，暑假期間有做過練習嗎？」

「嗯。完全沒⋯⋯」

「真的嗎？我也是。連帛紗都沒摺過哩！」

她一臉的不安，捧著水指走向練習場。我在一旁觀看道子進行御点前，才終於明白之前的感覺。腦海裡才想到要拿水杓，手已經迅速抽出帛紗，掀開茶釜蓋。然後，想到要舀水時，手已先伸向茶筅。

「原來如此！」

不斷重複的一個一個小動作，點點滴滴串連起來，不知不覺間串成了一條線。

我們的御点前開始接成一條線了。

相信自己的手

‧‧‧

不過，還不算是一條平順的直線。

沿線前進時經常還會中斷。每次進行御点前時，只要一聽到「啊」，就

會有是否又弄錯了的不安感。一旦有遲疑，便會開始想：

（嗯──，要這樣，還是那樣……）

但老師總是搖頭說：

「啊，不要想太多，別考慮。」

「馬上做，不要思考。手自然知道，聽手的感覺行事。」

（「聽手的感覺」，有人這樣說嗎？）

不過，不知為什麼我們真的自然而然學會御点前，順利完成所有動作，

自己也不明白為什麼！

武田老師微笑地說：

「瞧，不要思考，相信自己的手。」

第三章

集中精力於「當下」

突然改變樣式

．．．

好不容易學會的御点前突然又有了改變。

這一年的十一月，我們學習茶道已經滿六個月。上課時，一踏入茶室，（咦？）發現室內又變得不一樣。

茶室的榻榻米地板上，出現一個棋盤大小、如地炕般的四角形「凹穴」。「凹穴」四邊鑲著黑框，裡面剛好放入一只帶耳的茶釜，正冒著熱氣。

我和道子都盯著這個突如其來的「凹穴」看。

「請注意，從今天開始，每次上課都會有『爐』。」

那「凹穴」就叫作「爐」〔譯注：亦可稱為「地爐」〕。夏天時，因為上面鋪著榻榻米，所以看不見，到了十一月上旬，舊曆所謂的「立冬」時節，便會移去榻榻米，開啟「爐」。

茶室的地板下，本來就挖有「爐」。

「開爐就是『茶人的正月』喲！」

老師朗聲地說，連室內的空氣也充滿緊繃的氣氛。

（才十一月，為什麼說是「正月」呢⋯⋯）

水屋裡擺放的道具，也與先前的不同。茶碗是質地較厚、口較小的深底形。

「到了冬天最寒冷的時候，還會用到更能保持茶湯溫度的『筒茶碗』。

它的底更深、碗口更窄。」

這時，我想起盛夏時所用的「平茶碗」，外形像昔日燈罩翻轉過來，是底很淺、口寬廣的茶碗。

「那麼，我們就開始御点前吧！」

「是，請多多指教。」

我像往常一樣走進榻榻米房間，在同樣的位置端正跪坐下來，將橫放在「水翻」上的水杓稍微舉起，並從其中取出竹製的「蓋置」。所謂的「蓋置」是用來放置茶釜蓋，約四、五公分高的置架。我才將「蓋置」放在以往的位置上時──

「好！就這樣，朝爐的方向轉身。」

「⋯⋯咦？」

「拿著『蓋置』，面向這邊，這裡才是妳的正前方喲！」

老師迅速指著爐的凹穴一角。

照老師說的，轉身朝那個方向時，我變成坐在榻榻米的斜角上。既不是朝前坐著，也不是橫向坐著，而是斜著四十五度角坐，感覺好奇怪。

「有爐的時候，要這樣斜坐著進行御点前。」

而且不只是坐的位置。

「有爐的時候，『蓋置』要放在這裡。」

「啊，有爐的時候，妳的茶器和茶筅要並排在這裡。」

「有爐的時候，端出茶碗的地方在這裡喲！」

道具的配置完全改變，應該有的都不在原來的位置上，我又開始四下張望。所有的環境一變，我又變得手足無措。

「老師，那之前的御点前是……」

大膽問老師，她回答說：

「那是夏天的茶。」

「這是冬天的茶。」

還擺出慎重的介紹手勢。

「哦，夏天和冬天的御点前不一樣嗎？」

「沒錯。」

「咦——這麼說，那之前的御点前……」

「別管了，先把夏天的御点前忘了！」

我聽了目瞪口呆。

（之前練習不下數十次，還得注意那麼小的地方，就只一句「忘了」，

為什麼……？）

好不容易建立起來的自信全毀了，累積的經驗也變得毫無用處。只覺得

腦袋一片混亂。

（為什麼一年中不一直進行同樣的御点前呢？）

「好好改變心情。有爐的時候，就集中在爐的御点前上。」

不管願不願意，我們就在無數疑問與混亂中開始了「冬天的茶」。

冬天的茶

．．．

又從零開始出發。依老師的指示，將道具從右移到左、舀水，掀開茶釜蓋再蓋上。

「水杓口要朝下喲！……不對，不是靠在上面而是放在下面。」

「唉呀，妳有將杓柄靠在爐邊三分之一的地方嗎？」

「眼睛看哪裡呢？茶巾在這裡吧！」

不斷出現和「夏天的茶」不同的順序和注意要點。

光是適應這些就很耗精神。腦海裡偶爾還會想起之前所學的，可是不忘記就無法進行現在的練習。

五次、十次、十五次，一再重複……。

回家的路上，我將大衣塞進手提袋裡，和道子並肩漫步。

「今天，我又錯得離譜。」

「我也是，弄得亂七八糟的。」

彼此聊得呵氣連連。

由於出錯情況一直未見改善，到了週六，心裡就開始掙扎：

「啊——今天真不想去上課，要不要蹺課呢！」

雖然還是不情願地去上課，但在有暖爐的水屋中，每週等待著我們的仍

是新的道具。

「平行的棗要這樣握在手裡擦拭！」

「筒茶碗要這樣擦拭。」

「坐在這種案台前時，要先將火箸〔譯注：夾炭用的火鉗〕拿開。」

（不會吧⋯⋯）

從未見過的道具、案台，讓我們傷透了腦筋。

實在過於複雜，所以經常出錯。為了避免再出錯，我們只有專注眼前。

這麼一來，腦海裡不再胡思亂想，甚至有數秒處於真空狀態。那一瞬間才

能完全抽離現況。

這樣上完課後，回家的路上總感覺特別神清氣爽，先前想蹺課的焦躁情

緒也一掃而空。

連起初感覺很怪的「斜四十五度角」坐姿，也漸漸適應了。

漸漸地一切變得理所當然，也不再發生四下張望找東西，或是發現（

啊，在那邊）而縮回伸出的手等情況。

每練習完一次御点前、拉開拉門時，從廊下嗖地灌進的冷冽空氣，總讓

我們體會到寒冬裡拉門具有多麼良好的保暖作用，以及爐的強勁火力。

夏天的茶
‧‧‧

學習茶道滿一年時，我和道子已成為大學四年級的學生。放黃金週假期

時，正是櫻花開始飄落、樹梢發出油亮新芽、無需再披毛衣的時候，我

和同組討論畢業論文的同學一起去旅行，道子則回老家省親。

連休假日結束後，再去上課時，爐已經消失無蹤。

五月上旬，到了舊曆所謂的「立夏」時，爐上蓋了榻榻米。

「好，現在變成『風爐』〔譯注：即茶爐，外形似鉢〕了喲！今天開始是

『夏天的茶』。」

放上茶釜燒水時一定放在房間的角落。

不見炭火，總覺得一切遠離了「火氣」。

遠離了「火」，換成要靠近「水」，所以這一次靜置在榻榻米上的是造型像向日葵般扁平大口徑的鮮黃水指。

「那麼，開始吧！」

「是。請多指教。」

像以往一樣，我正從「水翻」中取出「蓋置」，轉身斜四十五度角端坐時，卻僵住了。

「！」

對了，已經沒有爐了……。

「妳面朝哪邊坐呢？呵呵呵，忘了嗎？」

「……」

變得什麼也不懂。將半年前所學的都忘光了。

「要面向前坐喲！『蓋置』是放在茶釜側邊的那個角落吧！……水杓要放在那裡，然後行個禮。……好，深呼吸一下，拿近『水翻』。」

老師一一指示，我的動作像機器人般笨拙，就像剛入門的初學者。

又再次回到原點。半年前所學的一無所剩的虛脫感，加上不得不拋下好不容易才學會「爐点前」的抗拒感，心情真是一片混亂。

（為什麼不一直練習同樣的內容呢？）

總覺得再怎樣努力也是徒勞無功。真不知武田老師是否了解我們這樣的心情！

老師只是一股勁地積極向前，絕對不停留，也不容許我們戀棧逝去的季節。

「有風爐的時候，一定要用風爐的禮法。爐点前的禮法就要忘記。」

「好好轉換心情。現在，只要專心眼前的事，集中精力於『當下』。」

第四章

觀有所感

「主人」與「客人」

我和道子交換扮演「主人」與「客人」。當一方（主人）沏茶時，另一方就負責喝茶。所以在扮演「主人」時，為了避免犯錯，總是很緊張，反之當「客人」就比較輕鬆。

每次換我吃著菓子，發呆等待出茶時——

「好好看看主人是怎樣沏茶的。」

道子沉穩地「檢視茶筅」，一邊向內轉圈攪動著茶筅，一邊將茶筅拿起來查看筅端有沒有折損。她右手手指漂亮併攏，與往內縮的手肘形成一直線，水平捧著茶碗，用白色茶巾大幅度擦拭碗口邊三次，纖細手腕靈巧做出動作。同樣是沏茶，道子的動作顯得很自然，很像她平常的為人。

「觀看別人時，常常會產生『啊，這裡的動作真漂亮』各種感觸！觀有所感是很重要的學習喲！」

經老師這麼一說，我們才發覺還沒真正看過武田老師的御点前。

最初的一堂課，雖然老師也有沏茶，但當時我們對御点前一無所知，連

老師在做什麼都搞不清楚。只記得她的動作一氣呵成，像跳舞般令人賞心悅目。

教「摺帛紗」、「檢視茶筅」時，老師雖然也有親自示範動作給我們看，可是之後就只有口頭上教我們要這樣或那樣。

我們再次觀賞到武田老師的御点前，是一月學生全員到齊的「初釜」〔譯注：新年第一次的沏茶〕聚會。

初釜

初釜雖然是每年開春的「第一堂課」，但實際上與平時的上課不一樣。

所有學生齊聚一堂與老師互道新禧，享用美食，然後觀賞老師的御点前；因此，也可說是新年的開學典禮。

這是我和道子第一次穿和服上課。上午我們就整裝好前往老師家，到了老師家，像往常一樣說聲「午安」，大門一打開，卻顯得比往常安靜，只見玄關地板上整齊排列著一雙雙木屐。

固定在週三上課的五位太太已經來了，正悄悄地低聲交談，其中一位身穿紫藤色和服、腰繫金帶的中年婦女，向我們點頭打招呼。這麼正式的氣氛與平常完全不同，讓我們這兩個沒見過世面的學生，不禁緊張起來。

初釜的練習場地鋪了一層嶄新的白布，感覺相當清爽明亮。壁龕的柱子上掛了一只青竹彩繪花瓶，瓶內插著紅白兩朵含苞待放的椿花（山茶花），以及與較大朵椿花繫在一起的垂柳。字畫上可見「鶴舞」或「千年」的筆墨。壁龕正中央的白木案台上，裝飾著三個金黃色的小米袋。

（這就是所謂的「日本新年」吧⋯⋯）

不過，我的目光卻被以往上課練習的場所吸引。那裡擺放著一只摩登嶄新的茶具。

色澤黑漆漆的！

（黑漆漆的光澤，充滿成熟的韻味。）

如此成熟的黑色中點綴些許金色，配上一點乳白加土耳其藍，充滿異國情調⋯⋯。

以往我總以為所謂「傳統」就等同古老，事實並非如此。真正的傳統是

推陳出新，維持嶄新摩登的氣息，這與我之前的想像完全不同。我就像身處日本的異鄉客，又像是百年前法國人乍見憧憬中的日本那般大開眼界。

武田老師穿著寬鬆袖襬上印有家徽的和服，雙手撐在榻榻米上，對大家說：

「各位，新年快樂。今年也請多多指教。希望大家在這一年中更努力精進學藝！」

學生們也將扇子朝向前拿，一起鞠躬說：

「今年也請多多指導。」

然後才抬起頭來。打完招呼，老師就表示：

「好，今天由我來泡茶。我也可能會做錯，大家要注意看喲！平常只是動嘴糾正大家，或許我自己也做不來哩！」

一陣談笑緩和了室內緊張的氣氛，接著老師的身影就消失於水屋中。

老師的行禮

...

學生七人靜待老師的登場。

老師在初釜展示的是濃茶点前。

「濃茶」就可以稱為義式濃縮咖啡。若將「薄茶」比喻為卡布奇諾，那麼抹茶的種類也分很多等級，御点前所用的都是上等好茶。薄茶是一人沏一碗，濃茶則是將數人份的茶沏在一個碗中，每個人輪流喝一些。

拉門拉開了。

老師將雙手平放在膝上，環視我們學生一圈後，自然地迅速將頭低下，再慢慢抬起頭。

光是這樣一個動作，就讓我感動不已。

老師鞠躬的模樣，就像是鳥兒瞬間展翅抖動身軀，再輕鬆回復原貌般優雅自然。

她優雅表達「敬意」，富謹慎含意，卻毫無卑躬屈膝之感。

鞠躬並非只是向對方草草低頭而已。單純的一個鞠躬可以涵蓋無數的意

念，即在「形」中包含著「心」。

（原來是這樣啊……）

之前也看過武田老師鞠躬，但此時才真正了解母親所說「很不一樣的鞠躬」之深意。

老師的濃茶点前

・・・

老師拿起內側分別為金、銀色的茶碗兩個，迅速站起來，在榻榻米上輕移腳步。看著她的白襪踩出輕盈的步伐，有如進出舞台間的專業能樂演員在走台步。

「……」

在大家專注的眼神中，老師慢慢深呼吸，開始進行濃茶点前。將「水翻」拿近、茶碗置於面前，和我們平日接受指示的動作一樣持續進行。

接下來，她將裝著茶罐的美麗錦織布袋拿至膝前，熟練地解開繫著的繩子。

老師的雙手看得出是一雙常做家事的手，手指相當靈活，處處可見歷練的智慧之美。她好像在脫下珍貴的衣服般，慎重打開錦袋口，再將袋口稍微向左右拉開，拿出袋中的茶罐。

摺帛紗也有與眾不同的律動感。

一塊同樣材質、大小的布料，經老師的手摺疊之後，就像舒芙蕾（soufflé）般蓬鬆柔軟。

老師用鬆軟的帛紗摺巾，先在茶罐的蓋上擦出「こ」字形，再一氣呵成順勢往下擦完整個罐身。她擦拭的動作相當輕柔，而且動作一個接一個毫無停滯。

「……」

大家都目不轉睛地看著老師，不放過任何細節。

不過，老師的每個步驟都沒有添加特殊動作，也沒有任何故意引人注意的花招，更無省略或不正確慌亂之處，一切均依照平日對我們的指導那樣自然往下進行。

（究竟是哪裡和我們不一樣呢？）

或許就像是從未經污染的山間湧出而被稱為「名水」的水吧！未經添加

也不必過濾的好水，如玻璃般無色透明，也無味無臭，暢飲時絕對不會哽

噎在喉嚨，而是一路沁涼暢快到底、通透全身。老師的動作就是那麼從容

不迫、輕快順暢地進行著。

如此順暢的沏茶過程中，唯一劃下逗點、句點的地方，恐怕只有放置水

杓或茶筅時發出的喀咚聲吧！

當濃茶中倒入開水，慢慢開始攪動茶筅之際，老師提醒我們，此時一定

「要細心注意」，有如在提煉貴重的物品」。由於相當戒慎，形成一股難以

形容的氛圍，猶如臻至御点前最最顛峰，令人不由得產生緊張感。最後是寫

「の」，然後慢慢將茶筅取出。

大家終於「呼」地鬆一口氣。

我們的目光追逐著老師手邊的動作，頭腦卻意外覺得清新愉悅，就好像

是用眼聽音樂一樣。然而，老師自始至終不受我們影響，優游自在地專心

沏茶……。

「好好觀察。觀有所感就是學習喲！」

沒錯！正如老師所說的，順暢、不出差錯的過程中自有深意。即使是中規中矩的動作、單純的敬禮，自然表達的動作展現出人體內的「氣」，身體的語言是無可比擬的。

第五章

目睹真品

茶會

學茶道第二年的三月，老師對我們說：

「下次如果有機會，想不想到外面見識一下，參加茶會呢？」

「……咦！茶會？」

由於有機會見識「社交界」，那一天，我和道子在回家的路上顯得異常興奮，不禁開始幻想起各種情境。

「一定有鋪紅地毯、現場鋼琴演奏吧！」

「就像《細雪》那樣，很多身穿和服的高雅女子，在日式庭園中漫步。」

「是啊！還會笑著說話挖苦人。」

「哇，她們還會說『要比美，誰怕誰』哩！」

「像那種很愛講排場的富家女……」

「還有，笑聲都是哦呵呵呵的！」

聽到「茶會」，我們就如此豐富想像出「奢華」、「小心眼」、「仗勢

欺人」的通俗劇情節。不過，心裡同時也隱約覺得真實的情況不是這樣。

茶會當天，我們比平常早起，跟著老師前往橫濱本牧的三溪園。

茶人都相當早起，距九點開門還有段時間，三溪園的門前已經人滿為

患，好像全日本穿著和服的女士都來這裡集合了。

大部分都是中年以上的大嬸和阿婆們，不過其中也有一、兩位大叔。少

數二十幾歲的年輕女孩，都像我們這樣，跟在身穿和服、像老師一樣頗具

威嚴的中年婦女身後。

趁著等開門的空檔，「老師」們開始互相打招呼。但不知為什麼大家都

壓低聲音：

「唉呀，您這麼早就來啦！」

「今天也請多多指教。唉呀，難得天氣這麼好呢！」

「是啊，天氣好就是最好的招待。」

「唉呀」這種既像是「驚訝」、又像在「寒暄」的感嘆詞，此起彼落地

傳來。

「今天，您打算從哪一席開始傳起哩？」

「怎麼傳比較好？如果傳得不好，就沒辦法全部傳完呢！」

「全部太勉強了，不分別按照次序，一定傳不完的！」

「唉呀，那只好彼此加油囉！」

「唉呀，那就待會兒見見了。」

大嬸們個個神采奕奕。只見武田老師也和這群像朋友般的「老師」們，興高采烈地「唉呀」、「唉呀」地交談著，我和道子則緊跟在老師身後，一步也不敢離開。

長長的隊伍

‧‧‧

上午九點，門一打開，身穿和服的女士們魚貫而入。我們也隨著螞蟻般的行列，快速通過鋪滿飛石的走道，來到所謂的「內苑」庭園深處。

三溪園是明治時代一位富商所建的廣大日式庭園，園裡有許多大小不一的茶室。

此次的茶會由茶道老師團體主辦，商借了園中五個場所為會場，並由五

位老師分別負責各茶席的招待，小間茶室約可容納十五人，大間的可容納

二十人以上。十點開始，五個場所同時展開第一次沏茶。各茶席每一次沏

茶進行三十分鐘左右，一直循環進行至下午三點為止。

我不禁想，早知道要進行這麼久，根本不必起太早，慢慢來也可以。

不過，由於人數眾多，等我們走到時，茶室前的迴廊下早已排成長長的

隊伍。為了爭取參加第一次沏茶，先到的二十人還爭先恐後往前擠。

既沒有「鋼琴伴奏」，也不像「社交場合」，只見一群大嬸大排長龍，

這樣像什麼呢？

（對了！像排百貨公司的大特價活動！）

「穿和服的大嬸」沿茶室外彎彎曲曲環繞的長廊排成兩列隊伍，較晚到

的我們在長長的隊伍中，估計至少得等一個小時以上。

有時，會有人邊說「對不起，借過一下」，邊擠開隊伍的人群，跑去上

廁所，每次都引起一陣騷動。

「這麼多人，妳們很吃驚吧！」

武田老師苦笑說。

「以前，我第一次來茶會時，還有人趁混亂直接從鋪著榻榻米的書院窗戶跨出來。看到這麼沒水準的茶人，還覺得很失望呢！」

第一回合的茶席準備妥當時，拉門拉開，一位穿粉桃色和服、二十幾歲的女孩對大家行禮說：

「請各位入內。」

排在最前面的二十個人，一起向後面的人打聲招呼說「先進去了」，就依序一個個走進茶室。

不久，先前出來行禮的女孩又出現。

「還有三位，請進。」

她對排在最前面的三個人說。

「唉呀，可是我們有四個人耶。希望能在一起。」

戴著時髦淡紫色眼鏡、身穿小花花樣和服的中年婦人，用與餐廳服務生交涉的口吻說。

「真對不起。但只剩三個人的位子⋯⋯」

「那怎麼行，我們四個人是一塊來的。」

戴淡紫色眼鏡的中年婦人和隨行三人交換眼色。

「就是嘛，我們一定要一起。」

「可以吧！四個人一起囉！」

但年輕女孩很堅定地說：

「這樣會對其他客人造成困擾……」

穿小花和服的一行人，無視於她的制止，四個人依然強行進入。

她們就像在擠滿人的電車中一屁股硬坐進座位空隙的大嬸：

「抱歉，請大家擠一擠。」

還邊說邊毫不客氣地要大家挪動位子，造成一陣騷動。

「大寄」茶會

之後，每次參加茶會都會見到這樣的情景。像這樣聚集無數成人的公開茶會，就稱為「大寄」。

「大寄」茶會是見識各種人的社交場所。

有時，在走廊下排隊等待時會聽到這樣的交談：

「啊，對了。前些日子你幫我代墊了一些錢。」

「老師，沒關係。」

「不可以這樣。」

我不禁往說話者方向看。

一個年約七十的「老師」和四十歲左右的「弟子」。老師先從手提包中取出錢包，再從和服腰包中抽出「懷紙」（裝盛菓子的紙），像是不想讓「弟子」直接看到似的，側身將錢包入懷紙中。我被她手指靈巧的動作吸引。這位「老師」又從手提袋中拿出一根唇筆，我以為她要塗嘴唇，沒想到她拔去唇筆蓋，很快在懷紙包上寫了一些什麼。然後，她將唇筆放回手提袋，雙手捧著懷紙包，對「弟子」說：

「非常感謝。」

這時，遠遠可以看見懷紙上寫了「のし」〔譯注：表示附加在禮物上的禮籤〕兩個紅字。

我生平第一次覺得這樣年紀的女性很棒。

以下是發生在另一次茶會的事。

「還有三位，請進。」

坐在前面的那位身穿深橄欖色和服、腰繫青銅色腰帶的六十歲左右女

性，摘下老花眼鏡，轉頭對排在後面的我們說：

「請先進去！妳們一共三位，對吧！」

「可是……」

讓我們先進去的她，也已經等了三十分鐘以上。

「別客氣。我有帶書來看。」

老太太微笑著讓我們看她蓋在膝上的高級駱駝毛毯上有一本攤開的書。

沒錯，從剛才她就一個人一直看著書。由於老花眼不能看太久吧，每隔

一段時間，她會抬起頭來眺望一下庭園的景致。那自得其樂的身影，在走

廊嘈雜的隊伍中顯得相當獨特。

「謝謝。既然您這麼說，那我們就不客氣先……」

我們走到茶室門口回頭示意時，發現她又沉醉於書本和自我世界中。

正客的職責

· · ·

穿著小花花樣和服的一行人強行進入後所造成的混亂，沒多久就平靜下來。

一靜下來，整間茶室只聽到玄關處傳來的打水聲。

（啊，要開始沏茶了……）

連走廊排隊的人也都沉靜下來。只剩走在榻榻米上輕盈的腳步聲、和服衣袖的摩擦聲，還有拍打塵埃的啪啪聲……。

在大寄茶會擔任沏茶的，不是主辦的老師，而是學生。

一般都是沏兩巡薄茶，第一巡要讓被稱為「正客」、坐最上座的主要賓客們飲用，第二巡才換第二順位的「次客」（次要賓客）喝。

然後才由負責端送的學生們，將在水屋沏好的薄茶，一杯杯端出給第三順位的賓客喝。

那麼茶室中的主人──「老師」負責什麼呢？與最前排的主要賓客談天，應答他們對字畫、壁龕上插花、當日茶具等的詢問，還要讓其他賓客

們能盡興。

坐在前排的主要賓客不只是最先喝茶，也要負責回答其他賓客的疑問和帶動喝茶的氣氛。所以，坐最上座的都是一些老練的茶人，知識、常識、經驗均很豐富。

讓位風波

·
·
·

一小時後，終於輪到我們進入茶室。

「老師，坐哪裡好呢？」

「除了正客的座位，哪裡都可以。找妳們自己喜歡的位子吧！」

雖然老師這麼說，但才走進茶室的廳堂，就像玩大風吹似的人人搶坐位。等回過神來時，我們三人已被擠到正中央偏後的位子，我挨著老師坐，道子則坐在我旁邊。

最後，剩下最前排「正客」、「次客」兩個上座。

似乎沒人願意坐那兩個位子。但仔細一看，大廳正中央還有兩個來不及

搶到位子的大嬸，不知所措地站在那裡。

「請過來坐這兩個空位。」

負責招待的女子招呼兩人過去坐「正客」、「次客」的位子。

「這怎麼行，不敢當。」

兩人慌慌張張的，硬是一屁股坐進已經沒多少空隙的地方。由於她們強行擠入，大家只好慢慢往一旁移動。最靠近前排的三位賓客，唯恐這樣會被擠到「正客」的位子，所以無論其他人怎樣推擠，就是不肯移動，死命守在原位上。

看著一群身穿和服的大嬸們，在茶室裡像小孩子一樣「你推我擠」，互不相讓，真覺得好奇怪。

「有哪一位願意坐正客的位子！」

主人拚命拜託，希望有人能主動出來。

「誰願意坐正客的位子！」

「⋯⋯」

在膠著的狀態下，時間分秒逝去。

「拜託有哪一位？正客位子沒人坐，沒辦法開始囉！」

主人焦急地說。

不知誰提出「就拜託○○老師」。於是，所有人的視線都集中在一個老婆婆身上。

終於有著落了。身穿茶色和服、繫黑腰帶、身材嬌小的老婆婆和同行一個中年婦人被人從座位推出來。

「沒這回事，不敢當。那麼重要的位子，不敢當。」

兩人激動地連忙說不，但仍在招待的人拉扯下，被帶入「正客」、「次客」的坐席中。

坐在正客席上的老婆婆年約八十五歲。雖然她一直說不，但一旦坐在正客席位上，立刻整理和服，拉好衣領，然後將扇子放在膝前，一臉開朗地說：

「唉呀，承蒙各位抬舉，今天坐在這個席位，真是不好意思。讓我們彼此互相學習吧！」

正客的席位坐滿後，整間茶室的人都鬆了一口氣，原先顯得很擁擠的座

位也變得寬鬆不少，大家紛紛調整坐姿。

茶具

．．
．．

終於開始沏茶。四周環繞著重要文化財「襖繪」〔譯注：隔扇畫〕的廳堂中，二十歲左右的女孩陸續端著茶碗和棗出現。或許因為緊張吧！她們的臉頰都紅通通的；不過，態度相當從容地開始沏茶……。

大家目不轉睛盯著她們手邊的動作。這時突然聽到竊竊私語的聲音。

「喂，那個棗該不會是『一朝製作』的吧！」

「風爐上有『畫押』呢！」

「那個爐緣是『高台寺蒔繪』〔譯注：日本桃山時代漆藝代表，花樣多為菊、桐、秋草〕，真漂亮耶！」

我和道子完全聽不懂她們談話的內容。

（……？）

然後，「主人」和「賓客」開始寒暄。

「唉呀，老師，今天真是可喜可賀。茶具都這麼棒。」

「哪裡，真是讓您見笑了。」

「什麼話！這麼用心，想必花了很多時間準備吧！」

接著，賓客針對茶具詢問「這形狀是？」、「哪個窯出產的？」、「哪位名人的作品？」、「上面有落款嗎？」，主人一一回答。

「這是惺入的作品，上面有『即中斎』的刻印，落款是『かむろ』。」

「這個爐緣是『而妙斎所好』的『高台寺蒔繪』，落款是『かおう』。」。

就像看法國菜單般，我完全聽不懂。

每次別人討論「鵝肝排，淋上加胡椒的鮮奶油調味醬；添加白葡萄酒的冰果」，我就很頭痛。

「樂吉左衛門」「上面印有注口〔譯注：繩文武土器〕名物」「十六代、永樂善五郎」「唐草蒔繪」〔譯注：漆器上有蔓藤花樣泥金畫〕「落款是『丹頂』」「猩斎所好」「淨益之作」「而妙斎的刻印」……

「哇，這真是太棒了」、「覺得好輕鬆愉快吶」、「真讓您費心了」，

不斷聽到主要賓客們讚不絕口的聲音。

其他的賓客也是：

「哇！竟然有即中斎的刻印耶！」

「果真是『一朝』？太棒了。」

大家不停地說出「樂吉左衛門」、「善五郎」等有如時代劇中人物的名字，還熱切地討論著「落款」、「所好」。和我們上課所學的「茶道」簡直是另一個世界，我和道子聽得目瞪口呆。

鑑賞

每個人喝完薄茶，還要細細品味所用的茶碗。那只泛著漆黑光澤的茶碗，傳到我們時，只見老師彎下身看，再小心翼翼用兩手捧起來觀賞，然後輕輕放在我的面前。

「這是樂吉左衛門所做的茶碗喲，好好用手觸摸，體驗它的重量、質地，再小心翻過來看碗底是否有刻什麼。」

「是！」

身旁大嬸們的「鑑賞」更不得了。

個個將手撐在榻榻米上觀看許久，再捧在手心慢慢感覺它的重量、觸感，然後一邊推高眼鏡，一邊將茶碗翻過來欣賞碗底，從裡到外仔細打量。

輪到我時，起初總覺得好像在算計別人物品的價值，有點難為情，不過照著做，試著用手品味，沒多久就像握著一個輕巧、溫暖的小生物，連先前的尷尬感都消失了。

多年以後，我才知道這個茶碗竟然值數百萬日幣。

「多參加茶會，親自用手接觸、觀看無數的真品，會見不同的賓客、主辦人，也是一種學習啲！」

沏茶完成，棗和茶杓並排在榻榻米上。主人與賓客寒暄結束時，所有人將扇子擺放膝前行禮。

之後，每個大嬸都站了起來，好像要做些什麼。

四周，有人將棗的蓋子打開，有人將茶杓拿在手裡說：原來大家層層圍在茶具

日日是好日

・・・

這天的茶會裡，我發現一個相當眼熟的東西。

一幅寫著「日日是好日」的字畫。

我們上課的地方，總是掛著這樣的匾額。

「咦，妳看！」

「真的耶。和老師家那幅一樣。」

我們見慣的那五個字。

「……小典，妳知道那是什麼意思嗎？」

道子問我。

「『好日』應該就是『好日子』吧！」

「然後呢？」

「哇，這爐緣真是太棒了！」

「真是好茶杓呢！」

「所以，就是每天是好日子囉！」

「我也知道是這樣。……可是，就只有這樣嗎？」

「咦？『就只有這樣』，妳的意思是？」

這時，一旁一直沉默不語的老師，突然竊笑起來。

道子滿臉困惑的表情。我則完全不了解道子在說什麼！「每天是好日子」不就是「天天都是好日子」嗎？還會有什麼其他的意思嗎？

在往後的日子裡，我才逐漸印證了「日日是好日」這句話的深意。

學習

．
．
．

茶會中會供應稱為「點心」的「便當」。過了中午，老師將我們帶到一間飯廳似的榻榻米房間，可一邊欣賞庭園景色，一邊吃壽司點心。

這時，一個老婦人對著老師喊：

「啊，武田小姐，今天帶年輕弟子來參加呀？」

老婦人滿頭的白髮梳成一個髻，身穿合宜的薰衣草色和服，手拿一條仙

客來般淡紅色的大披肩，直挺挺地站著，讓我想起水仙花。她就像以往那些「有教養人家的小姐」，雖然實際年齡超過八十歲，卻不會給人老態龍鐘的感覺。

她也不像那些成群結隊的小團體，會仗勢欺人地說：「我們四個是一塊來的」，只是一個人自由自在行動。我從未見過這麼有氣質的老婦人。

一見到她，我心裡就想……

（將來若能變成這樣，多好啊！）

「現在要去品嘗便當嗎？我剛剛用過了。」

老婦人露出迷人的微笑說。

「呵，我一定會再來參加！來茶會學習，真的很快樂呢！那麼，我先失禮……」

看著她優雅地將披肩溫柔披在肩膀上後離去的身影，總覺得有句話不吐不快。

「喂，剛剛那個人有說到『學習』吧？」

我邊吃壽司邊問道子。

「嗯，有啊⋯⋯」

「像她那樣年紀的人，為什麼還要學習呢？」

「為什麼啊⋯⋯」

八十歲的人還談「學習」，總覺得很不相稱。說也奇怪，這一整天在茶會裡到處都聽得到「學習」兩個字。無論是老師們的交談，或是身為賓客的大嬸們⋯⋯

這時，聽著我們的對話，老師又竊笑起來。

第六章

品味季節

怠惰的理由

．．．

學習茶道已兩年，我和道子都從大學畢業了。

畢業後，我在出版社打工，道子進入一家貿易公司上班。

週六的課，原先只有我和道子兩個人，現在多增加了大學三年級的學生

由美子、高中三年級學生早苗和女警官田所小姐三人，所以每次上課變得

相當熱鬧。

「好，這裡帛紗要啪地扯響。」

「用茶巾大幅度擦邊緣三次。」

看著新同學從入門開始，在榻榻米上躡足踮腳走路時，我和道子不禁噗

哧笑出聲。

新同學們每次一練習完，就用手捏著麻痺抽痛的雙腳，還不停嘮叨：

「啊──，我究竟在做什麼，完全不了解。」

「妳們就像看到當初的自己吧！」

老師說。

我和道子雖然邊笑邊點頭，但其實我們現在仍如墜五里霧中，完全摸不

清。

到了第三年，我們倆開始學沏濃茶。每週老師都指導我們有關不同形狀

的水指、大小型案台，還有梧桐木製的「茶通箱」〔譯注：裝薄茶的圓筒狀

容器，多為漆器〕處置方式，以及如何添加木炭、調整火候大小的「炭点

前」等步驟。

「好，從右手大拇指，手指一根根順著挪開，左手也是。然後，右手在

上，左手在下……」

「炭從這一邊加進去時，拿火箸的手要往下唷！」

「唉呀，不是要先擦水指的蓋子嗎？」

步驟更加複雜，也增添了許多小細節。腦子裡，沏薄茶和濃茶的動作全

混在一起，比以前更亂七八糟。

我們犯了好幾次同樣的錯誤。

「唉呀，妳這不是第一次了吧！才教過的統統都還給我，不必吧！」

「唉呀，連這個也忘了？真是氣死我了。」

「氣死我了」似乎已成為老師的口頭禪。

每次去上課就一定要沏茶，有做就有錯。雖然已經上課到第三年了，還是經常挨罵：「這不是第一次了吧！」、「氣死我了」。

週六的下午，一看到下雨，就會想：（這種下雨天，真討厭去上茶道課）；若是好天氣，也會覺得：（難得週末的好心情，又要被上課破壞光了，真討厭）。

每次上課前都想找理由蹺課，而且老是掙扎、磨蹭到快遲到了，才不情願地出門。

可是有去上課，心情還是會改變。

（啊——還好有來！）

為什麼會這樣？因為武田老師的茶室裡，總有什麼在等待著我……。

和菓子

．．．

庭園裡，紫藤花隨風搖曳，穿透新綠柿子樹的陽光顯得格外耀眼，有時

還徐徐吹來陣陣涼風。

「今天，有冰的『初鰹』〔譯注：初夏最早上市的鰹魚〕！我去切點給大家品嘗。」

老師匆匆消失在廚房裡。

現在正是「滿是翠綠，山杜鵑，初夏鰹魚」的季節。老師該不會想請大家吃鰹魚生魚片吧！生魚片和抹茶的組合總覺得很奇怪，聽都沒聽過。

大家也是滿臉驚訝的樣子。

不過，老師拿出來的不是裝生魚片的盤子和醬油碟，而是附蓋子的菓子器皿。

（咦？老師明明說是「初鰹」……？）

「大家別客氣，拿出來吃吧！」

每個瀨戶菓子器皿好像剛從冰箱取出來，拿在手裡很沁涼舒服。

一打開蓋子，裡面整齊排列著粉桃色的蒸羊羹。

「這是名古屋美濃忠的『初鰹』喲！」

「……老師說的『初鰹』，原來是菓子啊？」

「妳們以為是真的鰹魚嗎？真是的，呵呵呵，快拿起來嚐嚐。」

（可是，為什麼羊羹要稱為「初鰹」呢？）

當我用黑漆筷挾取一片在懷紙上時，不禁大叫一聲…

「啊——！」

我知道這羊羹為什麼稱為「初鰹」了。

因為它柔軟有彈性、粉桃色剖面上還有波浪形花紋。無論色澤或花紋，簡直就是鰹魚生魚片。

「真像！」

「是吧！」

老師笑嘻嘻地說。

這個用大量葛粉做成的羊羹，須在蒸熟前再攪拌混合一次，然後放涼凝固。所以切片時，用繃緊的線輕輕一壓就切開，剖面還可以看見像鰹魚生魚片般的花紋。

（啊，原來如此，才會有這樣的色澤和花紋……）

看到這羊羹片的瞬間，腦海裡突然浮現和家人一起圍坐小餐桌吃新鮮生

魚片的畫面，鼻子也似乎嗅到鮮魚味。

我用竹叉將羊羹放入嘴中，那甜蜜沁涼、入口即化的香醇直直地衝擊內心。這時，腦海裡的記憶與菓子的芳香混雜，令我感動莫名。

以往，我熱愛千層派、泡芙，對傳統的和菓子不屑一顧。但學習茶道一、兩年後，讓我重新體悟了和菓子的魅力。

光是以甜餡皮包裹的「金団」，三月可以做成外表蓬鬆的「油菜花」、四月是「櫻花」、五月是「椿花」，在在令人賞心悅目。夏天用葛粉、寒天做成的和菓子也盡情表現出「水」的沁涼。和菓子在素材和味道上發揮無盡巧思，增添了季節感。

反觀一年中一直都是相同外貌的千層派、泡芙，就顯得有點無趣。

所謂的品味

．．．

十二月中旬，寒風凜冽的日子裡，菓子漆器皿裡會放入黃色的小饅頭。

「今天早上，特別跑到日本橋買回來好吃的和菓子喔。」

老師常搭一個小時左右的電車，大老遠跑去採買知名和菓子，如銀座空也的「黃味瓢」、赤坂塩野的「千代菊」、北鎌倉Komaki的「青梅」。

「這是長門的『柚子饅頭』。」

據說，在真正入冬的冬至用柚子皮泡澡暖身，一年內都不會感染風寒。

我們全被黃澄澄的饅頭吸引住了。

它們和一般的饅頭不一樣，表皮像真的「柚子」，感覺粗粗的，有一粒粒凸起的疙瘩，而且蒂頭上還有一個綠色的小果蒂。

「哇——，做得真像耶！」

「不知是怎麼做的，皮會這樣粗粗的？」

大家都覺得不可思議。

蒂頭上的綠色小果蒂，也是用可食用的豆泥做成的。

「快拿起來嘗嘗看。」

才咬一口，口中就充滿柚子香。

饅頭皮裡真的攙有柚子，才能做出這樣的味道和質感。

（真厲害……）

小小的和菓子所隱含的卓越技藝，令人驚訝。

老師經常從各地老字號店舖訂購季節性的和菓子，如福井長谷川柳枝軒的「福和內」、島根三英堂的「菜種之里」、愛知松華堂的「星之雫」、京都龜屋則克的「濱土產」、京都松屋常盤的「味噌松風」、富山五郎丸屋的「薄冰」……。

「這是遠從長岡買回來的大和屋『越乃雪』喲！」

一月，某個天氣陰沉沉的寒冷週六。

菓子盤上擺著像方糖一樣的白千果「落雁」（用上等砂糖做成的和菓子）。

這種稱為「越乃雪」的「落雁」，外表看起來很普通，不覺得是特地從新潟縣買回來的名點。我拿起一個先放在懷紙上，然後很快塞進嘴裡。

「……啊！」

好驚訝，用牙齒咬下的那一瞬間，感覺菓子已在口中融化。

「雪！是雪！」

像雪融般入口即化，口中只餘留一點甘甜味，這感覺令我感動不已。

茶具的演出

...

學茶道之前，一直以為所謂茶具大概都是泥巴色的茶碗，古色古香、樸素雅致。其實，完全不是這麼一回事。

譬如，一只看似簡單的白梅形香盒，一打開蓋子，裡面卻是大紅色的紅梅圖案；外表烏黑的薄器〔譯注：即薄茶器，沏薄茶的容器總稱〕，掀開蓋子看，蓋子內裡卻刻有金色的「青海波」花紋；乍看之下，全黑樸質的棗，仔細一瞧，外表雕滿著櫻花刻紋，而名稱就叫作「夜櫻」……。

茶具就像經驗老到的長者，外表雖然老成，內在卻變化無窮，總在不經意的地方呈現巧思。

茶具雖然經常帶來如此戲劇性的驚奇，但讓我們從中體悟季節感的卻是武田老師的「刻意安排」。

「今天，要讓妳們看看幾個……」

老師總是像揭開謎底似地為我們準備意外驚喜。

花的名稱

．．．

「知道今天插的是什麼花嗎?」

老師這麼一問,我們全都望向壁龕。只見竹簍裡佇立著兩、三朵小花和細長的草,在悶熱的梅雨季裡,顯得格外清涼。

「壁龕」裡一定會擺飾插花。這類插花與宴會上的西式盆花或劍山上有形的東洋插花不同,非常簡單樸素,通常只在瘦長花瓶中插入一朵含苞的椿花,或者在竹簍裡隨意放入幾根纖細的野花草。

「這種花,叫什麼呢?……」

「這種長得像筆的草,叫做『苦艾草』,粉紅色的是『姬笹百合』,還有『縞葦』。」

老師連野生草花的名稱也知道。

隔週的週六……。

「這是『泡盛升麻』、『繡線菊』和『莢蒾』。」

再隔一週的週六……。

「這是『底紅』，而這叫作『狗尾草』。」

每週都聽到新的花草名稱。隔一週又出現從未見過的植物。

我原本就很喜歡花花草草，從小很努力地了解許多花草名稱，例如家裡的花壇裡有喇叭水仙、紫羅蘭、鈴蘭；公園中經常可以看到紫丁香、梔子花、丹桂；附近河堤邊可以發現天香百合、鬼薊、鴨跖草；草地上四處都是姬女苑、馬蓼、釣鐘草……。

然而，茶室中的花草，我卻一無所知。它們像是不同世界的植物，連花店也沒有賣。不過，這些擺飾在茶室裡的花花草草，就是所謂的「茶花」。

這些究竟是哪來的花草呢？

「大部分都是家中庭園裡的。」

「咦，就是這座庭園？」

三十年來，老師從各處移植無數的花草都種在這座庭園。從茶道練習場所直接可以看到庭園裡有碩大的柿子和梅樹，還有杜鵑、紫藤、葡萄、木

瓜、椿、紫薇、桃樹、紫陽花、南天竹、楓樹等。樹叢間除了散置的石燈

籠、鋪地的飛石外，只見到一些雜草。

庭園裡完全看不到何處長有這些「茶花」。可是，老師經常輕鬆地穿上

木屐拖鞋，手拿著花剪，跑進樹叢間就摘取出花材。

無論是可愛的草花或是樸素的樹花，一年四季將壁龕裝飾出不同韻味，

春天充滿朝氣，夏天沁涼，秋天寂寥中仍具華麗，冬天皎潔。而我們也因

此學到無數的花草名稱，「鳴子百合」、「水晶花」、「金系柏」、「貝

母」、「鷺草」、「秋芍藥」……。

在這座庭園中，被稱為「茶花女王」的椿花也有三十多種，老師僅列

舉出其中數種，如「唐椿」、「加茂本阿彌椿」、「西王母」、「神隱

椿」……。

花材究竟何處尋呢？我很注意看也沒看出端倪，但老師的確是從庭園裡

剪回來的。這座庭園無疑是一座「祕密花園」。

不過，老師一定不是採摘已盛開的椿花，而是含苞的。這一天的午後，

我們正在練習�茶時，老師便從庭園中選取一枝含苞待放的椿花。

「如果葉子能朝這個方向長就更好了。……拜託，往這邊長一點吧！」

老師一邊對花說話，一邊將花插入瓶裡。

「很簡單吧！」

「是。」

看起來真的很簡單。

「其實，要將茶花插得像『自然長在原野上』是很費事的。看起來愈簡單的事愈難。」

有時，老師會一併教導我們花的名稱和這樣的道理。

有些植物很奇妙，芝麻粒般的可愛小花就開在葉子正中央。

「很像人坐在竹筏中吧！」

仔細瞧，還真像！

「所以，這植物叫作『花筏』。」

兩瓣細長的花穗上開著小白花。

「有兩條花穗的叫作『二人靜』，只有一條的叫作『一人靜』！」

另外，有細長莖上垂開著碩大桃紅心形花的「釣鯛草」。

「覺不覺得很像將鯛魚釣上來時被拉彎的釣竿？」

細長的莖真的像釣竿一樣彎曲著。

「原來如此，所以才叫作『釣鯛草』。」

從前的人為花草取名都是從植物生長的姿態來聯想，所以聽到名稱時往往會覺得很親切。

「啊，老師。那這是『金魚草』囉！」

「不，那不是金魚，而是鯛魚。」

「啊──，對喔。是『釣鯛草』。」

「啊，老師，今天插的花是臘梅吧？」

「不，花色雖然相同，但還是不一樣。這是初春最早開的梅花，稱為『万作』〔譯注：金縷梅〕。名稱是從早開的發音『mazusaku』以訛傳訛變成『mansaku』。」

在這樣的對話中，我們漸漸記住季節性的花材名稱。

字畫

「一進入茶室，要先觀賞壁龕中的字畫和插花！茶道『最棒的待客之禮』就在於字畫。」

「……待客之禮？」

我能理解和菓子及沏茶是很重要的「待客之禮」，茶具也足以讓人驚奇，依季節所插的可愛花草、美麗的椿花也很出色。

但是，唯獨「字畫」，一直不覺得有什麼有趣的地方。

「今天的字畫，你會唸嗎？」

「……？」

我根本不了解毛筆字要怎樣寫才算寫得好或不好，無論字畫的筆墨是柔和富詩意或粗獷豪邁，對我來說都只是記號，而且看到很難讀或很難懂的毛筆字，更覺得生氣。

一聽字畫上是京都、鎌倉禪寺高僧的筆墨，就覺得難受，總覺得這些人在藉此向世人炫耀、擺臭架子。

老師像平日一樣開始吟誦「今天的字畫呢……」。

在蔚藍五月晴天的週六是：

「薰風自南來」

微微出汗的夏日裡是：

「清流無間斷」

庭園的紅葉、柿子葉均染紅的晚秋時是：

「霜葉滿林花」

字畫上的詞句往往道出了季節的特色，可是我從未有過「待客之禮」的感動。

其他同學對字畫上的詞句也只是點點頭、「哦」一聲表示了解，不像看到和菓子時，會興奮大叫「唉呀！」、「好可愛」。

我們都是很直率的人。

瀧

‧‧‧

梅雨季剛過的週六，從清晨開始就是三十度的高溫。午後，走去上課

時，一路上感覺柏油路面被陽光曝曬得滾滾發燙。

我汗流浹背地踏進老師家玄關，一邊用手帕擦拭額頭的汗水，一邊像往

常一樣將隨身物品放在門前置物箱中，換上白襪走進練習場。

「午安！」

打完招呼，先觀賞壁龕。

裡面掛了一幅與人身等高的字畫。

長長的字畫上只寫了一個字：

「瀧」（瀑布）

筆墨的氣勢十足，下方盡是餘白，唯有最後一筆一氣呵成勾勒至最下

方。運勁有餘處，墨汁還飛濺成沫。

（……！）

那一瞬間，我似乎感覺到飛濺的水花撲上臉頰，像從瀑布潭水吹來一股

冷氣。

這時，被汗水濡溼的背脊掠過一陣涼意。

（啊——好涼爽！）

我這才恍然大悟。

（字畫，原來是這麼一回事！）

認為它難唸難懂的念頭全然消失。原來，字畫上的文字不是用來讀的，而是要像欣賞畫作般細細品味。

（原來如此。）

字畫上很難理解、難以閱讀的筆墨，其實別有用意，不是用來判斷「寫得好或寫得不好」，而是一種自由自在描繪、供人觀賞的文字畫。用一枝筆書寫出來的意境，使得壁龕上似乎真的出現瀑布，讓人體驗到水花飛濺的清涼感。

（真棒……）

老師用（對吧）的目光看著我。

從那一天開始，我看待壁龕的眼光全然改變了。

○與雪

· · ·

十月中旬的上課日，我見到這樣的字畫：

「○」

「……？」

沒有寫字，只是用筆大大畫了一個圓圈。

「今天的字畫，在表達什麼呢？」

「……？」

「不知道嗎？……今晚可以賞月。」

「啊！是月圓之夜！」

擺飾在圓月下的花瓶中插著一根細長的芒草。

十二月的上課日，天空灰濛濛的，氣象預報說「山區會下雪」。這一天，老師吟誦的是「臘雪連天日」。

「所謂臘雪是指？」

「十二月下的雪喲！」

仔細觀看，字畫的裱裝布上有點點斑白的花紋。

（啊，像雪……！）

我不禁閉上雙眼，想像從空中輕飄下雪花的情景。

（啊，還好有來上課。）

從字畫上感受到風的吹拂，水花的飛濺，圓月升起，雪花飛舞。

每次上課，一定會有如此深刻領悟的瞬間。

雖然我們一直重複練習愈來愈難的御点前，但口中品嘗和菓子、手碰觸道具，眼睛觀賞花飾，以及從字畫感覺到的意境，都是很真實的體驗。

每週的茶道課，我們只是認真以視覺、聽覺、嗅覺、觸覺、味覺五種感官去感受當下的季節，發揮豐富的想像力。

不久後，就真的開始有所改變……。

第七章

五感與自然相繫

契機

· · ·

如往常般的練習。

客人喝完的茶碗，現在正在清洗……。

水杓沉入茶釜中煮沸的水裡，滿滿舀起一杓，將熱騰騰的開水緩慢移至

茶碗上方，靜靜地倒入。

嘟嚕嘟嚕……

連同這嘟嚕聲，陶製茶碗滿溢著熱氣。

將碗內沖洗乾淨，倒去熱水。

「弄好了。」

接下來，以同樣的動作舀水。

將水杓沉放入水指中，舀水倒入茶碗裡。

唰拉唰拉……

（……啊，不一樣……！）

聲音不一樣。

熱騰騰的開水是「嘟嚕嘟嚕」，低沉的聲音。

清水是「唰拉唰拉」，清澈的聲響。

以往，總聽成同樣的聲音。

不知為何突然聽出其中的不同。

這一天，熱水與清水的聲音開始變得不同。

六月的雨

‧‧‧

下雨的日子。

經過冬天的冷縮而變得鬆垮。

木造房屋拉門在梅雨季中，因為潮溼很難拉開，但門上的紙格子窗卻因

「午安。」

「哎呀，正在下雨，快請進。」

進入茶室，仍清楚聽到雨聲。

啪啦啦啪啦……

碩大的雨滴像豆子般打落在八角金盤葉上。

啪叮啪叮……

雨還拍打著雨棚，在盛開的紫陽花、圓碩的山茱萸上雀躍彈跳。

此起彼落的聲響，就像熱帶雨林中的雨之節奏。

「這就是梅雨季的雨！」

老師自言自語。

這時我才發覺——

（和秋天的雨聲截然不同……）

十一月的雨總是下得無精打采，有點落寞似地滲入土中。同樣是雨，為

何如此不同？

（啊！因為秋天的樹葉都枯萎了……。六月的雨卻是嫩葉彈跳的回響！

雨聲就是綠葉朝氣蓬勃的音響。）

啪啦啪啦……

啪叮啪叮……

聲音的美學

· · ·

「記住要從更上面倒下來喲！」

倒開水和清水時，老師總提醒我們要將水杓拿高至「它長度的十分之

一」處倒入。

「動作看起來比較漂亮。」

另一個理由是：

「這樣倒水的聲音很好聽。」

稍微拿高往下倒水，聲音的確很清澄。

「……瞧，這就是聲音的美學。」

茶室入口處放有一個鑿凹石頭做成的「蹲踞」〔譯注：日本庭園裡的洗手

石盆〕，每逢上課日，裡面都會裝滿乾淨的水。進入茶室前，一定先在這

裡洗手和漱口。

上課前，老師會將出水口轉鬆，讓水細流慢放。

地下街的涓涓水聲

　　剛開始學茶道時，總以為是水龍頭沒拴緊。不過，夏天時曾聽老師說：

　　「今天很熱，蹲踞的水比平常多放了一些。」

　　才知道原來這是自然的背景音樂。

　　「蹲踞」的水面，不斷滴出水波紋。

　　啵咚啵咚……

　　專注沏茶的背後，總有涓涓流水聲，不知不覺聽慣了。

　　有一天在新宿站內，由於睡眠不足，加上長時間在人群中擠來擠去的疲累，我頭痛欲裂，整個腦袋就像被人用老虎鉗鉗住般陣陣抽痛。

　　於是只想盡快遠離人群，找個安靜的場所休息一下。

　　我腳步踉蹌地搭上電梯來到地下層的食品賣場，在吆喝叫賣聲充斥、人潮擁擠的賣場角落，發現一家甜品小舖。一看到店門口旁有空位，我立刻將手中的提袋放下，向店員點了一客蜜豆冰，就抱著快爆炸的頭，一屁股

坐下來。

那一刹那，噪音似乎漸漸遠離，整個人也靜下來。被扭緊的神經，像是注入一股清涼的甘泉般相當舒暢。連眼裡糾結的神經也像被涼水沖洗過般暢快。由於感覺很舒服，我暫時閉目養神。

（啊！真希望永遠保持這樣。）

這樣抱頭坐著不知過了多久，五分鐘？十分鐘？

抬起頭來，頭痛忽然消失。

（啊，終於好了。）

將放在眼前的蜜豆冰吃完，坐著放輕鬆休息。

頭痛在短時間內不可思議地平復。

起身想回家時，才發現這樣的聲音⋯

啵咚啵咚⋯⋯

（滴水聲⋯⋯）

回頭一看，那裡有「蹲踞」。

不是鑿凹石頭做成的「蹲踞」，而是掃除用的盥洗台，一個瀨戶花瓶在

水龍頭下承接著細細滑流。

就是那水流聲，舒緩我緊繃的神經，治癒我嚴重的頭痛。

（太神奇了……！）

我對於水流聲神祕的療效感到驚奇。

突然想起孩童時期讀過「希臘神話」中不死勇士的故事。因戰爭受傷而無數次突然倒下的勇士，只用雙手接觸大地便奇蹟般甦醒復活。這個故事寓意著人類接觸「大自然」的自癒力。

僅是聽聞「水聲」，就能放鬆、忘卻疲勞，不知不覺中我與自然產生了聯繫。

「好吃！」

我精神煥發地走出店外。

味道的記憶

．
．
．

有一天，走進老師家的玄關時忽然發現：（……這是什麼啊？）

聞到一股滋滋香，感覺很清新，好像是從哪個遠處傳來的爐火香。

走在廊下時，終於了解。

（啊，這是炭火燻香。）

我沉睡中的嗅覺神經好像突然被喚醒。

多少年往來這間屋子，一直未留意有這樣的炭火燻香。

某日，在「攪動茶筅」將濡溼的筅端靠近鼻子時——

（啊……）

那茶水味，突然令我想起以前住過的古老房屋。在梅雨季時聽到嘩的下

雨聲，急忙跑去收晾曬在外的衣服，走廊地板卻早已淋溼。

某日，從茶釜拿起水杓時，聽到風吹過庭園中矮竹叢的沙沙聲，突然覺

得鬱悶難過，淚水不禁流下來，因為想起以往歡慶節日中聽聞的風聲。

掀開夏天的廣口水指蓋時，灑過水的庭園氣息與暑假的解放感，在胸中

蘇活開來。

將冬天厚實的茶碗握在手中轉動、感覺溫暖時，總喚醒我童年身體屏

弱、臥病在床的寂寞回憶。

對過往風、水、雨味道的記憶霎時間立即湧現，有所觸及又驟然消失。

就這樣，發現過去無數的自己存於現在的自我中合而為一地活著。

花地圖
···

發現各種聲音、味道的同時，也透視「茶花」的意境。茶花隨處可見。

我就像小狗在特定的電線桿留下味道、掌握地盤般，每天非常清楚生活

範圍內不斷上演的茶花地圖。

春天，我家對面房舍河堤邊上的寶鐸花盛開，每株都開著兩、三朵吊鐘

模樣可愛的小白花；住宅區的草地上群生著「二人靜」；從電車上可欣賞

染滿河堤斜坡的「諸葛菜」；與鄰居家相隔的圍牆上總垂開著白花射干；

停車場的路肩上經常意外發現「綏草」；爬滿公路旁護欄的「牽牛花」，

不時綻放出粉紅花朵。

從前，總以為花店裡賣的花草已令人目不暇給，其實那只不過是花草世

界的一小部分。

去上茶道課的沿路，總是開滿無數花朵。少花的季節，葉子也會染深顏色，即使樹葉凋零後，裸露的枝頭還會長出紅紅的果實或小樹芽。

老師經常將變色的葉子拿來當花材。

「這樣的葉」，在茶花中稱為『照葉』〔譯注：秋天變紅的美麗樹葉〕。」

只有果實、小芽的樹枝也能插花，而且都是頗有意境的「茶花」。

以往，我實在太小看它們了。

任何季節皆有茶花，絕不寂寥。

第八章

用心於當下

延期兌現

. . .

大學畢業三年後，我仍面臨「女大學生冰河期」就業的困難，只有託朋友介紹，一邊在週刊編輯兼差當採訪編輯，一邊等待著出版社的就業機會。

由於我不是週刊編制內的職員，沒有辦公桌，也不常有訪客，就這樣持續居無定所工作了好多年。

朋友經常對我說：

「再這樣打工下去，妳的人生都浪費了。」

和就業的同學聚會時，她們老是為工作煩惱，抱怨工作「好難」、「好無聊」、「有討厭的上司」。可是在我看來，這些只不過是都會職業女性無謂的煩惱。

之後，朋友們個個忙著結婚生子，有人因為老公調職海外而搬家，也有人堅持生小孩後仍要繼續工作。大家都在浩瀚的人生大海中泅泳。

上茶道課的人也頻繁來來去去。「由美子小姐」大學畢業後和同班同學結婚，女警官「田所小姐」因為生小孩而暫停上課，另加入兩位隨老公調

職橫濱而遷居至此的年輕太太。不過，她們沒學兩年，又因為生產、老公調職而離開。女性在二十幾歲時，真是變動起伏很大的年代。

一直和我一起上課的道子，大學剛畢業就進了貿易公司，但兩年後辭職回老家開始相親。

我周遭的親友全因為「就業」、「結婚」、「生子」，人生的腳步不斷向前邁進，唯有自己還在原地踏步，連工作都還沒定下來，所以只要待在家裡，家人就成天嘮叨：

「如果還找不到工作，就去相親結婚吧！」

大學時代也曾意氣風發地立志要「擁有一生能做的事業，獨立自主」，但至今自己什麼也不是。連週刊的兼職工作也不知能做到何時。

總覺得自己的人生還未真正開始，始終沒站在起跑點上，仍在原地游移不定。像穿著溜冰鞋一直在原地打轉，又像匆忙間搭錯車，老想中途衝下車。儘管自己老是急著要開跑，卻又不知該跑往哪個方向。

在這樣焦躁度日的期間，唯有茶道的學習不著痕跡地向前精進。第三年

時學「唐物」，第五年學「台天目」，循序漸進向更高難度挑戰。

所謂的「唐物」，即是以中國、東南亞傳來的器皿進行「濃茶点前」。

我認為以往的王公貴族也很少如此慎重地沏茶。「台天目」則是名為天目茶碗的道具。茶道中，這種道具一定要置於案台上，不可以直接放在榻榻米上。

平常根本沒有機會用這麼高格調的茶道具沏茶。

（用不到的沏茶方式還要練習，不是毫無意義嗎？）

儘管心裡嘀咕，老師還是很嚴格地教導。

「不對，要從那邊過來。對了，再做一次。」

「不行不行，在這裡拇指要越過茶罐。」

即使是很少用到的沏茶方式，老師連手指的動作也不輕忽。

可是，我一直希望人生有所精進，到了週六要上課時──

（啊──該趕去沏茶。）

上課時，每個人都沒有很長的時間練習，但我總是急於超前，所以常常自困愁城，總覺得連坐幾個小時是莫大的損失。這樣一直坐著，大家就更

往前進了。

由於太過急躁，我經常犯下不該有的差錯，不是弄錯道具的前後次序，就是將濃茶用的「帛紗」揣入懷裡，忘了拿出來；或是不耐煩等待水杓中的水滴自然滴乾淨，就將水杓從水指拿到茶釜，或是從茶釜拿到茶碗，總是將榻榻米滴得溼溼的。

「妳的魂跑哪兒去了？」

「？」

我沒聽懂老師話裡的意思。

「別像年輕時毛毛躁躁的，一點也不沉著。」

老師自言自語似地說：

「好好在這裡定神下來。」

「……？」

「坐在茶釜前，就專心在茶釜上。」

用心

・・・

有一天，老師還說了這樣的話：

「出錯了，沒關係。但一定要好好做完，而且任何動作都要用心。」

「用心」實在太過抽象。我露出狐疑的眼光，覺得一定不像將飯添進碗中，「好，添好了」那麼簡單。

於是，老師為我們具體示範如何「用心」做每個動作。例如：

「茶碗與薄器一起拿起來時，雖然是同時的動作，但瞬間的反應一定是將薄器先拿離榻榻米的心情。」

「啊，拿茶杓時，杓頭不與榻榻米呈水平，而是稍微下垂，這樣的姿勢比較漂亮。……不對，這樣就太往下垂了……。沒錯，就是這種姿勢最漂亮！」

「沏薄茶講究輕快，濃茶卻需要煉製。煉製濃茶時，應抱持著有如調製膠彩顏料的心情。至於要煉製到什麼程度，就好好聽茶的聲音吧！」

濃稠的攪動聲……。俗語說「神存於微塵中」，茶道可說是講究細部的

集大成。

老師步步叮嚀我們，「瞧，就這一瞬間更快的」、「不只是『沏茶』，而是『煉製』」等各種應注意的細節。隨時要我們投注十二萬分的精神，注意身體各個動作。

「好好傾聽濃茶，慢慢『煉製』。」

濃茶裡只加入少許開水，慢慢攪動茶筅，直到筅端攪起來像雙腳深陷泥沼中有點沉重、很難拔起來的感覺。

（這就是「調製膠彩顏料」的感覺啊⋯⋯）

慢慢攪動四、五回合後，濃茶特有的芳香撲鼻。

（啊，現在才是真正的茶香！）

茶香有如在茶碗中起化學變化般爆發出來。

每年五月採摘、加工過的茶葉，十足熟成的甘味封裝於名為「茶壺」的瓶中。

如此約經過半年，十一月拆封，再用石臼搗磨成綠茶粉。

這股茶香象徵著休眠半年的茶葉在接觸陽光與水後的甦醒。

煉製濃茶的過程中，當攪動抹茶與開水的茶筅端感覺變輕盈的那一瞬間，原本分離的「茶粉」與「開水」分子才真正結合變為「茶」。透過茶筅端傳達的微妙變化，使我領悟微觀的世界。

（我知道了，現在才要再加些熱開水。）

我將茶筅靠放茶碗左側，加入開水。濃稠的抹茶經開水稀釋，須再用茶筅攪動繼續煉製。

茶筅端的感覺又開始變化。原本順暢的攪動再度出現濃稠感，茶筅端突然變沉重。濃茶的茶湯面泛出光澤，感覺稠稠的很好喝……。

我發覺自己一直專注於煉製濃茶。什麼也沒想，就坐在茶釜前攪拌抹茶，所有心思都放在這碗茶湯裡。

連剛才（為什麼還沒輪到我沏茶？）那種沉不住氣、焦躁的感覺也不知不覺地消失……。

此刻，我的心百分之百放在當下。

達摩字畫

‧‧‧

由於隔天又要參加不知是第幾次的出版社面試，週六我打電話給老師。

「老師，對不起。今天，我又不能去上課。」

老師也知道我不能上課的理由。

「明天是很重要的考試。好好加油喲！」

正要掛電話時，老師突然加了一句⋯

「典子，如果準備考試累了，想喝茶時，就放輕鬆過來喝一杯吧！」

結果，下午怎麼也靜不下心。明知道該練習時事問答、默寫漢字的測驗題，卻什麼也做不了，反而心慌意亂。

以前老想「如果不去上茶道課，一定能更有效地利用週六下午」，結果，一旦沒去上課，什麼也做不成。

（早知道這樣，不如去上課⋯⋯）

突然想起老師說：「想喝茶時，就過來喝一杯吧！」

已經黃昏，茶道課的練習或許早已結束。但我下決心站起來，什麼也沒

帶就往老師家走去。

「午安！」

屏息打開大門，果真已上完課，屋內一片寂靜，玄關處只剩下一雙鞋。

「唉呀，歡迎。」

老師不是從屋裡，而是從一旁的庭園露出白皙的臉龐。她剛剛正在澆花。

「想來喝杯茶，會不會太晚了？」

「不會，快上來。現在還在沏茶。」

學生們回去後變昏暗的榻榻米房間裡，茶釜還冒著熱氣。突然覺得，老師該不會在等我吧？

像平常一樣走進房裡，先觀賞壁龕上的字畫。

「……」

一幅從未看過的字畫。用水墨繪製的達摩，正睜大眼瞪視著我。

為什麼今天是達摩的字畫呢？

「？」

我尋求答案似地看著老師。她微笑回答：

「明天妳有重要的考試，所以一度猶豫今天不知該掛什麼，後來忽然想起達摩的畫像。……嗯，先吃點菓子吧！」

裝菓子的盤子。

達摩象徵「百折不撓」及「開運」，或許還有「旗開得勝」的意義。

字畫表現出當下的季節性，但季節不僅指春、夏、秋、冬，人生也有所謂的季節。

「……」

一時間喉頭哽咽，不知該回答什麼，眼眶也泛淚光，只好慌亂點頭拿起

這一天，老師為我掛上一幅「激勵人生」的季節字畫。在黃昏的茶道練習場，茶釜仍不斷冒著熱氣。

第九章

順其自然過日

失戀

> ．．．

表妹道子與東北地方某大型醫院的醫師結婚，武田老師和我出席她的豪華婚宴。之後，她順理成章成為家庭主婦，子女也陸續出生。

然而，我卻還沒有正式就業，只能為週刊寫些小稿或女性雜誌兼職採訪，就這樣過了五年。某天突然發覺，身邊有很多從事同樣工作的人，不知何時社會變成「自由撰稿者」充斥的時代，一直以來（只有我的人生還未開始）的焦躁感，也因此逐漸消失。

打算和交往多年的男友結婚時，我已經二十七歲。

但在婚禮即將舉行的兩個月前某天，卻發現男友背叛了我。

由於事出突然，我有如受到戀人死亡的打擊般，在車站月台眾目睽睽下放聲大哭。

當時，我正處於世人所謂「人生受祝福的另一階段開始」。雖然曾經考慮忍氣吞聲結婚，這樣既不會為周遭的人帶來麻煩，也不會傷害好不容易盼到女兒結婚的父母。

可是，一旦產生不信任感，一切都變得不對勁。根本無法容許自己和那個人結婚，共度一生。

婚約解除之後，父親一夕間突然憔悴，母親也只有抱頭痛哭。

我則每天捫心自問：

（這樣真的好嗎？）

左思右想的結果……

（真的也只能這樣。）

時時刻刻煩惱同樣的問題，不斷在心中自問自答千百回。

由於過度失落，一天到晚失魂落魄。有時會覺得身體如墜深淵般，沉重得提不起任何勁，有時又突然感到呼吸困難，喘息急促，可說身心俱疲到了極點。

就這樣，我度過了一個最長、最辛苦的冬天，直到昭和五十八年（一九八三年）年底。

雖然內心明知道自己該振作，卻不知怎樣才能振作起來，只好一味等待，期待時間能治癒一切痛苦。

（希望到了春天，氣候變溫暖、陽光也和煦動人時，自然就會變得快樂一些。）

最長又辛苦的冬天

. . .

婚約取消後的一段日子，我暫時沒去上茶道課，老師也很清楚事情的原委。大約兩個月後我再去上課時，誰也沒問什麼。

學茶道的夥伴，和一般朋友的關係不太一樣。我們從來不談私人的事，所以關係不是很密切。每週，大家只是輪流在練習場內學習如何沏茶、品茶。

「喂，這菓子是第一次品嘗吧？」

「嗯，去年老師已經讓我們嘗過了。」

彼此談的多半是這樣的話題。上完課，大家一起收拾水屋，一起走出老師家，然後說再見，分道揚鑣。

「那麼，下週見。」

大家應該都知道我的事，可是相處時和平常一樣沒有改變。這樣的關係

反而對我有益。

一月，老師家的庭園裡「万作」花盛開。

「由於是這一年『最早開』（mazusaku）的，所以稱為『万作』（mansaku）！」

老師向我們解釋花名的由來。

「今天是大寒。一年之中最嚴寒的時期。」

或是告知新聞報導的訊息。

（對了，從今天開始天氣就逐漸變暖。）

我在心裡告訴自己。

到了二月，上課時看到壁龕內掛了一幅字畫：

「不苦者有知」

「喂，妳知道這怎麼唸嗎？」

「……？」

「『不思苦者，有知』，或是『Hukuwauchi』，呵呵呵……」

拿出裝盛節分豆〔譯注：日本人在節分當天黃昏有撒炒過的大豆之習俗〕的

朱紅升器〔譯注：計量容器〕，一喝完薄茶，茶碗底立即浮現多幅女畫像

的容顏：名為「春之野」的棗，黑漆底上飾有一圈堇菜、蒲公英、蓮花、

筆頭菜等金蒔繪。

「節分指明確區分季節之日。明天是立春。之後，春天就來臨了。」

依太陽的位置，一年可分為二十四節氣，其中「大寒」、「春分」、

「雨水」、「夏至」、「立冬」是最重要的幾個節氣。特別是二月「立

春」前一天的「節分」，象徵冬天與春天的分歧點。

以前一聽到「立春」或「立秋」，總覺得⋯

「咦，『立秋』？還在八月上旬，天氣正熱呢？」

與實際的季節情況不符，心想農民曆也不過是傳統的遺澤。

可是，現在卻覺得這就是「季節之道」。看到日曆上的「節分」、「立

春」，即知「不久就是春天」。突然發現，日曆中隱含著生物等待春天之

思。

聽聞熱海的梅花綻放，便覺得「春天」號角已吹響，預示著春神即將降臨的訊息。但春神經常不直接露臉。

當人們才剛竊喜在和煦陽光下不必穿毛衣時，卻又襲來一波寒流，回到寒冬狀態，讓人誤以為春天還遙不可及而失望惆悵。季節就這樣，在冷暖交替間循環蛻變。

我的心情雖然漸趨開朗，卻也因為季節交替的起伏太大而搖擺不定。

三月三日女兒節過後，開始下起溫暖的春雨，從冬眠中甦醒的青蛙紛紛躍出，油菜花也開了。某天晚上，我走在寂靜的夜路上，忽然聞到瑞香飄來酣甜而酸的香氣。

接著，終於到了「春分」。

（春天來了，就沒問題……）

我將室內的盆栽移至日照充足的陽台上。數日後，關東地方卻下起大雪。好不容易以為嚴冬已過，陽台上的盆栽卻因雪的摧殘枯死。我這才體認到生物「過冬」的殘酷現實。

（以往的人們也是如此歷經季節交替的考驗而生存下來的吧！）

屈指細數「節分」、「立春」、「雨水」的來臨，不斷激勵自己；經過無數寒冬的試煉而堅強茁壯，度過人生季節的起伏。

也許正因為如此，茶人們才謹慎看待每個季節的行事。

所謂的季節就是這樣耐人尋味……。

從未見過像那一年，如此繁花盛開的春天。我總算恢復自我。雖然距離真正的開懷大笑，還需要再過一個冬季。

二十九歲的夏天，我又悄悄談戀愛。

三十歲時，我寫出第一本書。當樣書完成之日、拿給男友看時，他提出邀約：

「慶祝妳出書，我們去賞夜櫻吧！」

兩人攜手在千鳥之淵的櫻花樹下散步。當微風吹拂，櫻花花瓣繽紛飄落，我滿心的幸福。在落花如雪般的美景下，我終於開懷大笑，卻也一邊落淚，因為從未想過自己能再擁有這樣的日子。

第十章

這樣就好

小瞳

・・・

三十歲之後，我的工作變得非常繁忙，經常被採訪、寫稿壓得喘不過氣來。

沒去上茶道課的次數，也相對增加了。不過，如果有去上課，在炭火燻香與涓涓水聲流轉的空間裡，等待我的總是美味可口的和菓子與香濃的茶湯。

那時候，週六的茶道課只剩下上班族「早苗小姐」、大學生「福澤小姐」、老師的親戚「雪野小姐」和我四個人。我們四個年齡都超過三十歲，我的資歷最深，資歷最淺的「福澤小姐」也已經學了三年。

在這裡學茶道的第十年，來了一個十五歲的新人。她穿著學校制服來上課，看來像個黃毛丫頭，粉嫩的臉頰因緊張而漲紅。

「請多多指教。」

鞠躬時，她頭上的馬尾辮跟著直甩，禮貌說出自己的名字叫「小瞳」。

真是人如其名，猶如少女漫畫中的臉龐，配上明亮動人的棕色眼眸。由於個頭很嬌小，她看起來比實際年齡還小。

「自從在電視連續劇看人沏茶，就非常憧憬茶道。所以下定決心，上了高中以後一定要來學茶道。」

看著她因興奮而閃閃發亮的眼眸，我相當吃驚現在竟然還有這麼憧憬茶道的十五歲小女生。

「麻煩妳，教小瞳摺帛紗。」

老師指定早苗帶新人，也叮嚀我們細心教導：

「千萬別教錯，讓小瞳染上不好的癖習，那就糟了。」

有如白紙般的十五歲新人，使我們不得不奉之為福神。剛開始用六步走楊榻米時，她經常緊張得同手同腳，還不禁咯咯笑，臉也變得像番茄般紅潤。一些講究儀態的姿勢，更是僵硬得像個機器人。她第一次御点前的表現，讓人覺得仍有漫漫長路待走。

「我真的學得會嗎？」

小瞳邊流淚邊勉強微笑著問。

「腳好麻，動也動不了了。」

聽得出她心裡的掙扎，但不久又恢復正常。

因為茶室的一切都讓她覺得特別新鮮、感動。

「哇！我從來沒看過這麼漂亮的茶碗。」

「這種菓子，我第一次吃耶！」

「好棒的水指！」

圓圓的大眼，綻放興奮光芒。

她的吸收力就像「旱地吸水」般驚人，猶如一顆待琢的璞玉，非常認真地記下老師提醒的所有要點。自己練習完畢後，還很專注觀看別人的御点前。如果看見漂亮的姿勢，馬上發問：

「剛剛這個地方，要怎樣做才好？」

然後就眼神發亮，興致勃勃地照著做。

小瞳積極的學習態度，令老師有感而發：

「這孩子的模樣，讓我想起俗語說的『興趣造就天才』。」

天資聰穎

...

小瞳一直認真練習還頗生硬的御点前。

某天,老師說:

「小瞳,麻煩妳沏薄茶給大家喝。」

她回答一聲「是」,就消失在水屋中。不久,小瞳悄悄拉開拉門,手裡捧著茶碗和棗,像平常一樣開始沏茶。她將水杓輕聲置於蓋置上,雙手撐在膝前的榻榻米上鞠個躬。

(咦?)優雅的姿態,給人輕鬆愉快的感覺。肩膀、手腕絲毫不緊繃,形成自然的線條,微低著頭、嫻靜的模樣,令人留下深刻印象。

她的動作在在吸引人們目光,連纖纖玉指攪動的茶筅,都流露出極細膩的表情。不僅是姿態十分標準,一舉一動間皆可感受她的用心。優美地直挺著背部,將茶碗用雙手溫暖輕握著端出,碗中的茶湯還旋轉著。只不過是高中生的她,卻有著二十四、五歲成年人嚴謹的表情。

誰都沒有開口說話。茶釜中的開水還在一旁咻咻鳴響,凝聚著一股緊繃

162

氛圍，大家專注看著她的御点前。

（真想一直這樣盯著。）

覺得大家的想法和我一樣。

（這就是「天資」。）

突然想起她第一次來上課時所說的話：

「自從在電視連續劇看人泡茶，就非常憧憬茶道。」

任何人進了卡拉OK都可以唱歌，卻不是每個人都能將同一首歌唱得感動人心，令人熱淚盈眶。做菜也是如此，誰都可以做出填飽肚子的菜，但做得出令人元氣大增、吃得感動的料理的人卻不多。

小瞳攪動茶筅的聲響有如涓涓溪流，然後她輕柔地描繪「の」字，順勢將茶筅提上前來。當我要將溫熱茶碗拿至膝前時，她說了聲：

「請用茶。」

而且還進行禮將茶碗往前推。茶碗裡滿滿淡淡綠色的泡沫間，露出深綠的月牙形。我轉動著茶碗，茶香與茶湯熱氣一併撲鼻，一股清香味如煙火般在腦中迸裂開來。將熱熱的薄茶三口喝下，最後一口要出聲飲盡。茶味從最

初的甘甜，轉略帶微苦，最終在舌間留下清爽香氣。

我想小瞳尚未察覺自己所擁有的「茶道天分」。不過，無論是否發現，她淋漓盡致展現潛在實力，確實影響了周遭這群人。

這段期間，她就像一個從膠著拉鋸的馬拉松賽中脫穎而出的優異跑者。

影響所及，某天早苗在練習御点前時，顯得特別優雅，連手部動作都相當簡潔有節奏。她垂肩毫不緊繃、自然的姿態，流露無比的女人味，連貫的動作也絲毫未見躊躇，隨手捻來，遊刃有餘。

不久，又出現一位優異跑者，那就是女大學生福澤。之前，她在榻榻米上走台步一直顯得懶洋洋的，如今連手指的動作都看得出凜然的氣勢，一拿起水杓，就令人留下難以抹滅的優美影像。

大家在一夕間變成大人。

沒有自信
· · ·

受到她們學習態度改變的刺激，我也開始用心於每個動作。

可是，還是不知道自己在做些什麼。

「森下小姐，請進行炭点前。」

只能回答一聲「是」，就開始進行。

「麻煩開始濃茶点前。」

也是說完一聲「是」，就開始進行。

「唉呀，妳這裡不該用右手，是用左手。」

經老師提醒，也只能說「啊，對不起」，立即更正後就蒙混過去。

可是，究竟什麼是「炭点前」？什麼又是「濃茶点前」、「薄茶点前」……。

一再練習這些沏茶方式，卻完全不了解為何要如此沏茶，可能連自己哪裡不懂也不知道吧！就像蓋一棟樓房時，空有內部的裝潢卻沒有架構一樣，在房屋的地基、牆壁、連接的走道還沒完成時，就先決定好「客廳」、「廚房」和「寢室」的壁紙、照明器具、窗簾的顏色等，一切都是空談。

「喂，『客廳』在這裡開門，這樣『廚房』的進出就不方便。」

「唉呀，從哪裡進出『寢室』比較好呢？」

只討論不切實際的事，根本結構就容易出問題。我對沏茶還像個蓋房子的門外漢一樣。

所以儘管已經學茶道十年以上，也開始練習難度高的「唐物」、「台天目」等，卻連一些入門的基礎都不扎實。只是來來去去地上課，不斷重複相同的錯誤。連老師也忍不住嘆氣說：

「我年輕時在老師家學茶道，只要被提醒過一次，就絕不會再犯。不抱持這麼認真的態度是不行的喲！」

可是，我卻一再被老師提醒，甚至還會呆住。

「真是氣死我了，之前學的又全丟還給我啦？」

害老師也開始碎碎念。

當然不只我一個人如此，其他人也會犯錯挨老師罵。不過，大家都只縮縮脖子說聲「對不起」，不久又頑皮地故態復萌。

自卑感

‧‧‧

可是，我漸漸笑不出來了。

學茶道十三年，已經進展到所謂的「盆点」〔譯注：茶碗與茶罐一起放置於圓形大托盤上的沏茶禮法〕。到了這個階段，男性學習所謂「真台子」〔譯注：即四方形案台，亦指在此案台前的沏茶禮法〕，女性則是進階最高的藝術「盆点」。以小瞳、福澤的觀點來看，我已經是茶道的老手。

「森下小姐，今天的蓋置用竹製的好嗎？」

「是不錯……」

由於沒什麼自信，尾音變得很小聲。一旁的早苗小姐好意提醒：

「今天要展示在案台上，蓋置不用竹製的，要用瀨戶的吧？」

我低頭看著水屋的地板。每次被問到什麼，總是很沒自信地搪塞過去。

雖然已經去過多次茶會，但我還是害怕當茶會的助手。這和上課時不一樣，無法一一請示老師，輪到上台沏茶時，更緊張得心都快跳出來。何況是大寄茶會，不容許出錯。愈想愈緊張，反而容易犯許多初步的錯誤。

「若有突發動作，要懂得應變。」

我知道自己在突發狀況時最不管用，每次一聽到別人這麼說，更是提心吊膽。

（或許自己從未認真正視過茶道……）

所以心裡很急。

茶道雖然是有既定規則的遊藝，但進行時也需要臨場應變的機智，例如當對方出現突發動作的一瞬間，應該知道如何應對，或是遇到同步進行的程序時，能立即判斷何者優先，而且事先應排除不必要的干擾。從一個人如何因應脫序的麻煩，可看出那個人的特質與品性。

但我最不擅長處理這類事情，從小腦筋就很死板，任何事只會按部就班盡心做，往往見樹不見林，缺乏臨機應變的能力。只顧眼前，聚精會神投入，變得只能走一直線。活了三十幾年，這是我性格上最大的缺憾。

「唉呀，只要能一心多用，像在學校上課一樣，自然就學會了！」

雖然別人經常這麼說，但總覺得他們不是我，根本無法了解。我清楚知道自己的缺點，也因此感到很自卑。不過，由於自己埋頭苦幹的死板性

格，落後時也就急起直追。

真羨慕反應靈敏的人。

每次茶會最能發揮領袖才能的是雪野小姐。班上同學都很仰賴她，尊稱她為「雪野姐」，這不僅因為她是班上最年長者，更因為她的應變能力，經常妥善處理任何突發狀況。

在雪野姐的指揮下，從六十歲的大嬸到十幾歲的小瞳等，都迅速分工、各司其職完成整理「換鞋處」、「洗滌場所」、「沏茶」、「運送」等工作。

我覺得除了自己之外，大家都是「敏捷的人」。或許學習茶道原本就有許多這類型的人，我逐漸感到自己擺錯了地方。

由於只一味埋頭苦幹，一旦心情低落被數落時，更容易受到打擊。某天，老師又提醒我：

「妳握水杓時的手，看起來很僵硬喲！不能再優雅一點嗎？已經學了十幾年，應該多用點心。」

以前也常被老師說「握水杓的方式要多下點工夫」，但那一天被數落得

正中要害，心情相當惡劣，眼睛直視自己笨拙的雙手，不由得流下淚來。

當時只有一種想放棄一切，奪門而出的衝動。

第十三年的決心

．．．

接下來，連續幾天都悶悶不樂。

（無論什麼時候，老是出差錯。不但毫無自信，人又不夠機靈，手又笨拙……。懷疑自己真的不適合學茶道。）

何況原本就不是自己情願來學茶道，只為了在回家路上能與道子多點時間一起聊天閒晃。現在道子也已結婚，沒來上課。還有很多年輕女性、太太們也因為結婚、生子、老公調職等來來去去。只有我不知不覺變成最資深的學生。

從一開始學茶道，老師就常對我們說：

「以往有句話：『三日、三月、三年』定終生。任何事情持續三年就可看出分際。」

別說是三年，仔細算來我學茶道已經十三年⋯⋯

為何還是不行呢？

我是家中的長女，一直被教育「努力就會有收穫」。

「一旦開始了，中途放棄是很要不得的行為。」

由於受到父母這樣的教養觀念影響，也很用心努力。

心中也一直覺得對不起這麼認真又耐心教導我的武田老師。

此外，上茶道課時還經常會有（啊，來了真好）一瞬間的感動。因為只要去上課，一定會有季節性的和菓子、溫暖的茶湯與美麗的道具等著我。

所以，不知不覺持續了這麼多年。

可是，愈深入學習就愈清楚自己沒有茶道的天分，再看到一些「如魚得水」的天才們，更加篤定自己非此池中之物⋯⋯。

這個領域可說毫無我容身之處。

（完全不適合自己，卻學了十三年，真是蠢啊！）

自己也不由得苦笑。

（茶道，就別學了吧！）

平成元年（一九八九年）秋天快結束時，我很自然下定這樣的決心。

頓失長年往來的場所，剛開始一定覺得悵然若失。不過，馬上就可以適

應，以後也能更愉快地度過週末下午吧。然後經過若干年，茶道就會被形

容成：

「啊，那已經是過去的事。」

我在下定決心時，心中一陣淒涼，但那種淒涼又讓人覺得快意舒暢。

茶事

．

．

．

下定決心之後，我一直沒有向老師說明，仍持續去上這一年所剩無幾的

幾堂課。

某天老師說：

「下次來練習『茶事』。」

很多人會以為「茶事」就是「茶會」，其實兩者是截然不同的。

……應該是和道子一起去上課時發生的吧！

「帶妳們去見識茶事。」

曾經跟著老師參加過茶事。當時我還以為就是平常去的「茶會」。可是，我們卻來到一間位於寧靜住宅區的普通住家。

一走進去，就可以看到寂靜的庭院裡有間小巧整潔的茶室，很像一般民家經營的「出租茶席」。由於客人只有我們，感覺很安靜，應該和平常不一樣。

「對不起。」

不過，令人吃驚的是茶室入口特別矮小，十足小人國的大門模樣，每個人都必須低頭彎腰才能進去。我們跟在老師身後，躬身縮得像鼴鼠一樣，一邊行禮一邊鑽入茶室。

小小的茶室裡鋪有榻榻米四疊半，光線昏暗。室內出奇幽靜，令人心怦怦跳。走出來的主人，應該是這家的太太，已經準備好炭点前，但不知為何在每個人面前端上一份膳食。

（咦？這裡是料理店？）

膳食上擺了兩個黑漆器的碗。

我們仿照老師的動作，用左右手同時掀開兩碗的蓋子，隨即冒出熱騰騰的蒸汽，湯汁香味撲鼻。右邊碗裡的湯汁只加了一種配料，左邊碗裡盛放著兩口飯。

（咦，飯這麼少？）

可是，喝了一口白味噌做成的湯汁，我和道子不禁相視微笑，眼中流露喜悅光芒。湯汁與白味噌的深奧味道，加上柚子香；一口咬下麥麩時，柔軟地滲出湯汁……只能吃兩口的飯，粒粒光亮、甘甜。

「飯不要全部吃完，要留一小口。」

老師說這句話時，已經來不及。

「因為，飯那麼好吃……」

伸筷子想挾對面盤裡的生魚片時——

「不行。酒還沒上之前，不可以挾對面盤子裡的菜。」

「咦，還有酒啊？」

冷酒被端了出來，酒器是美麗的玻璃瓶，從鳥嘴般長瓶口倒出的美酒，

沉靜於鮮紅漆器的杯中，看起來相當香濃迷人，我不知不覺喝了好幾杯。

接下來的餐點更為精采，端上來許多美食佳肴，包括煮物、烤魚、滷青菜、醋漬小菜、下酒菜……。更換的湯品也愈來愈豐富，而且端上來一大桶飯。任何一道都是在高級料亭才吃得到的上等口味，連盛裝的器皿也十分精美。例如，裝煮物的黑漆碗上描繪金色蒔繪，在昏暗的光線下格外耀眼亮麗。

舒適悠閒的用餐和飲酒時光，就這樣持續不斷。

（啊，好像義大利人的午餐。）

義大利人一餐可以慢慢享用三小時。前菜可以吃掉堆高如山般的通心麵、沙拉、肉類，大白天也能喝光一大瓶奇揚地（Chianti）紅酒，還有飯後甜點和酒。

我很滿足地享用餐點。

大約兩個半小時後，終於用餐完畢離席。一時間，我真的忘了來這裡做什麼，以為用完餐就可以回去了。

可是——

「現在先到庭院，等主人做準備。」

「準備？」

「接下來，就是品茶啦！」

（對喔，今天是為了品茶才來的。）

「剛剛享用的叫作『茶懷石』。抹茶泅好前，暫時填飽肚子的餐點。」

「咦！」

那麼耗時的豪華餐飲，只是「助興」而已！

「茶事」，真令人肅然起敬。

我們走到庭院伸展筋骨，順便坐下來眺望修剪整齊的庭院景致，就像劇

院中場休息時間，靜靜等待下半場的開始。

不久，又再次鑽進矮小的入口。不過這一次，昏暗的茶室內卻透進了光

線，原來剛才還緊密遮閉著的窗簾，現在全往上捲起。

然後，嚴肅的濃茶点前開始。

早上開始的茶事，多半到黃昏才完全結束。

只為了品嘗一杯茶，往往得花上半天的時間。

完全不拘泥形式的料理、器皿、盛裝方式，在座位上悠閒對酌飲酒，暫時轉移場地到庭院中，一直到捲起窗簾使室內光線產生變化。這一切都只為了品嘗一杯茶……。

（竟然是這麼奢華的享受……）

可是，我從來沒將練習每週上課練習的沏茶與「茶事」聯想在一起。只覺得那樣鑽進矮小入口，耗費那麼多時間用餐，就像「祭典」一樣只是特別的助興。

因此，當老師說：「練習『茶事』。」一點也引不起我的興趣。

「懷石料理的準備，我已經找朋友幫忙。由於這次茶事很正式，大家回去要好好閱讀相關書籍。」

老師正經地要求我們，連席次都事先決定好。

「『正客』是非常重要的位子，就由雪野負責！」

「是，了解。」

「『次客』是福澤。『三客』是小瞳。」

「是。」「是。」

「『末席的客人』（Otsume）也各有職責，早苗就交給妳了。」

「知道了。」

然後──

「這次的『主人』，就由森下擔任！」

我想停止學茶道的事，老師還不知道。怎麼辦呢？一時之間，我相當困惑，但不久就打算將當茶事的主人經驗做為最後的紀念。

「⋯⋯是，我試試看。」

「雖然已經教過很多次，但大家一定要有責任心，先預習自己的角色。

要好好好用功喲！」

也許是老師一再叮嚀，回家後我認真閱讀茶道書籍中有關「茶事」的內容，真的頗有收穫。

（真了不起⋯⋯）

剛開始只匆匆讀過一遍，還不甚了解。後來又多讀了幾次，也沒有多大效果。可是，覺得自己這次不認真下工夫不行，開始在書上畫紅線，仍然

無法窺知全貌。試著自製流程腳本，密密麻麻寫滿六頁，才真正了解「茶事」有多麼浩瀚精深。

其中，甚至有許多如時代劇般的對話，如「沒什麼好招待的，只是粗茶淡飯」、「總之，先斟長輩的酒」等。只是閱讀文章沒什麼真實感，我還從廚房搬出鍋碗瓢盆，實際演練。

諷刺的是，這是我下定決心想放棄茶道之後，第一次這麼認真學習茶道，還不斷演練很多遍。不久，終於在一片迷霧中隱約窺見茶事的端倪。

進行茶事當天，老師家的狹小廚房有如旅館的廚房般堆滿碗盤鍋缽，前來幫忙的人早已忙成一團，料理的烹調從前天就開始。這一天，老師在壁龕上掛的是「松無古今色」。

由於這是我們學生的「第一次茶事」，所以選用這幅預祝成功出發的「松」字畫。

我穿著向母親借來的粉紅色、素面、印有家徽的和服。還沒到正午，客人全部到齊就座。在客人來到之前，於玄關水泥地、走道上灑水。

「好，先進行初座的寒暄。」

「是。」

我拉開拉門，所有人一起行禮。

就這樣開始茶事。

一切皆有緣由

· · ·

小學時，經常會在墊板下撒鐵沙，然後將磁鐵放在墊板另一側玩磁吸遊戲。由於磁鐵的磁力作用，不一會兒散於四處的鐵沙便有如遵從號令的士兵般，沿著磁力線排列成行。

之前，茶道各種御点前，在我的腦海中就像四散的鐵沙，但經過茶事「主人」的體驗後，它們像被磁鐵吸附般，「炭点前」→「懷石」→「濃茶点前」→「薄茶点前」排列成行。

這也像是將原本混亂一片的益智拼圖碎片，循序漸進地拼貼成形。

濃茶含有大量咖啡因，空腹喝下容易刺激胃腸，所以在飲濃茶前，先吃

懷石料理，填飽肚子。

吃完懷石料理後的點心是和菓子。

（原來如此！平常省略了茶事流程中的「懷石」，而只練習品嚐甜點「和菓子」和「濃茶」。）

為沏出好喝的濃茶，一定要將開水煮沸。十一月以後天氣寒冷，水也冰冷，煮沸要耗費更多時間。

（難怪懷石之前，要先進行「炭点前」。）

進行「炭点前」時，也等於是客人們在爐前的集合時間。

（可邊看炭火邊取暖。然後，在大家享用懷石料理的期間水也煮開，同時寒冷的室內變暖和……。原來如此，真是設想周到！）

一旦有所領悟，所有流程也徹底融會貫通，心裡感到很踏實，篤信每件事均有其理，沒有任何一個程序是不需要的。

「茶事」可說是我們每週練習內容的集大成。

從「薄茶」的練習開始，到每週不斷重複的「濃茶」、「炭点前」，都是「茶事」的分部練習。

就像交響樂團，每個樂章分別交由演奏小提琴、大提琴、長笛、喇叭的音樂家不斷苦練，如今才齊聚一堂合奏出全曲樂章。雖然其中仍有些不順暢、沒把握的演奏……。

天黑之後，我們才離開老師家。大家像平常一樣說「再見」後分道揚鑣，但我相信那一天所有人的心裡一定有所領悟。我們共同站在一個舞台上，合作演奏出一首宏偉的交響樂曲。

轉機

．
．
．

隔週，十一月即將結束的週六午後，我們又恢復平常的練習。

這一天，天空雲層高掛，空氣冷冽清澈。一出家門，只見路上滿是落葉，我踩著落葉走向老師家，腳下的落葉發出清脆碎裂的沙沙聲。兩旁的行道樹光禿禿地襯托出迥然不同的城市景觀。

（咦？這裡是哪裡！）

那一瞬間，我產生了迷失在不知名城市的錯覺。積雪的日子裡，也常會

有這樣的感受。此時，城市好像完全被埋於落葉下。

抵達老師家後，練習場所的拉門一打開，立即感受到屋中的一片溫暖。

「來得正好，雪野才要開始沏濃茶，快進來吧！」

一邊走向座位，一邊像平常一樣觀看壁龕。

「開門多落葉」

就是這樣的感覺。

（咦？今天不就在這樣的景致中一路走來嗎？）

「好，快品嘗菓子。這是今天早上我特地到神田的『Saama』買回來的。」

打開放在眼前的菓子黑漆器蓋子時，我不禁大叫一聲「啊！」，漆器裡盛裝著一個精雕細琢、色澤由黃漸暈染為橙色的落葉菓子。

我觀賞著這濃淡合宜的美麗菓子，邊用竹籤切小食用。捲曲的葉子裡包裹著圓球內餡，是嘗起來相當順口的上等甘甜味。

在不斷冒出熱氣的茶釜前，雪野小姐慢慢煉製濃茶，並將寫完「の」的

茶筅輕輕上提，這時沾滿綠色茶湯的筅端，順勢滴落了幾滴濃茶。然後她的雙手手指併攏，將茶碗轉動兩圈，正面轉向這邊，並在一定的地方以帛紗襯著將茶碗推出。

「我先用了。」

向鄰座的人點頭示意後，我用手捧起沉甸甸的織部茶碗開始飲茶。

感覺暖和、黏稠的綠色茶湯與和菓子的甘甜香混合，真是煉製得相當美味的濃茶。突然發覺自己像在品嘗蟹味噌或鵝肝一樣，迷上了這種複雜濃郁的滋味。剛喝一口時，抹茶的苦味讓人不自覺皺眉，但不知不覺中濃稠的茶香便能讓人驚覺美味的存在。那一天，我覺得自己的味覺器官特別靈敏，好似舌上的味蕾全部綻開滲進濃稠茶香。

從茶碗中抬起頭來時，我感覺通體舒暢，口中留下的餘韻，連唾液都變得香甜。

（好幸福啊！）

幫忙清理收拾時，雪野小姐站起來拉開拉門。我從走廊的玻璃窗望出去，只見一片無止境的晴空，整個人感覺輕盈得飛揚起來。

（哇——，心情真舒暢。）

面向晴空深呼吸，解放自己。

「只要能這樣就好！」

（咦？）

「何時停下來，並不重要。來這裡可以喝到美味的茶就夠了。一直以來，不都是這樣嗎？這樣就夠了。」

自己內心似乎聽到來自上天的啟示。

「停下來」、「不停下來」怎樣都無所謂，這並非「Yes」、「No」的問答。只要「到停下來為止，都不先放棄」就夠了。

（是啊，人不夠靈巧也好，變成不可倚靠的前輩也好。何必和別人比較呢！汹自己想喝的茶就可以了。）

我終於將沉重的包袱放下，肩頭重擔一減輕，人也變得輕鬆。我的人現在就在這裡。

（對嘛，這樣不就夠了！）

第十一章

人生必有別離

延遲自立

·
·

三十三歲時，我開始一個人住，獨居在離家搭電車約三十分鐘的地方。

以往去上茶道課走路不到十分鐘，如今必須搭電車前往。我通常在週六下課後，順道回父母家看看。

每次回到家中，父親必定會說：

「喔，回來啦。吃完晚飯再回去，偶爾一起吃個飯吧！」

用餐時，父親經常開心地喝酒，還要我「一起喝一杯吧！」，一直笑容滿面。六十六歲的父親已滿頭白髮，一副和藹可親的「老爺爺」模樣。

只不過才八點，他就說：

「今天很晚了，就住家裡吧！」

有時天還很亮，也會說「今天很晚了⋯⋯」，這句話好像已變成他的口頭禪。

可是，我卻連一句「嗯」也沒回應過。老是違背滿心期盼「家人團聚」的父親，無論多晚也堅持回自己住的公寓。從中學時代開始，我一直對

父親態度叛逆。所以，這也可說是很晚自立的女兒，一種固執的自我主張吧！

一期一會

‧‧‧

那時候，除了平常的御点前，武田老師也會特別選日子讓大家交替扮演「主人」、「正客」，練習茶事。

在無數次模擬茶事的流程中，經常可以看到如外國電影中「晚餐會」的畫面：

接到「邀請函」的人穿著正式服裝，先聚集在「待客室」（庭院中簡單的休息場所），待所有客人到齊後，再進入「餐廳」（茶室）……。西方的晚餐會中，通常在冗長的用餐之後，女士們一定是補妝，紳士們則抽捲菸；茶會也是在用完懷石料理後，大家紛紛到庭院休息，男士腰間必定掛著「菸草盒」與「菸管」。

如今在西餐廳裡，相信大家都很熟悉這樣的「餐桌禮儀」：酒侍在玻璃

酒杯中倒入少許紅酒後，客人確認品質與酒香，再點頭示意「可以了」。

同樣地，喝第一口濃茶時，主人與正客之間也會相互應答，例如「覺得茶如何？」、「很好」。就像葡萄酒師對人說明「這瓶瑪哥堡（Chateau Margaux）是八三年的」，正客與主人間也有來有往談些「什麼茶？」、「什麼品牌？」、「『一保堂』的茶」等有關濃茶的品牌、茶屋的名號等。

茶和葡萄酒的確很相似。

這一年五月採摘的茶葉，封裝在茶壺中儲存至秋天，十一月上旬開爐的時候，才開封取出茶葉搗磨成粉，然後進行「新茶品飲茶事」，這是最正式的茶事。從這時候開始喝這一年的「新茶」，所以「開爐」才被稱為「茶人的正月」。法國人開封「新酒」（紅酒）慶祝薄酒萊新酒（Beaujolais Nouveau）解禁〔譯注：薄酒萊當年產的紅酒於每年十一月的第三個星期四解禁〕，也在十一月。

進行茶事時，老師經常說：

「大家要認真練習。無論主人或客人，都要視之為『一期一會』的茶

事，用心去做喲！」

所謂「一期一會」，就是「一生一次機會」的意思。

「即使聚集相同的人進行多次茶事，任何一次都不會一樣。所以，一定要抱持一生只有一次機會的心情。」

我從未透徹這句話的深意。雖然能理解「即使參加的是相同的面孔，也絕不會是相同的茶會」，但是聚餐與茶會，為何要鑽牛角尖想成「一生只有一次機會」呢？

「未免想太多了吧！」

茶事結束後，我與雪野一起走回家時——

「利休先生的時代，一定就有這樣的說法了吧。」

雪野回答。

千利休是安土桃山時代織田信長、豐臣秀吉雄霸天下時，將茶道系統化的先賢。

「那個時代，昨日還健在的朋友，今日便慘遭殺害的不計其數。所以利休先生表示，他經常抱持著與友人是最後一次見面的感慨心情相會。」

「原來是那樣的時代啊！」

千利休曾擔任天下霸主豐臣秀吉的「茶頭」〔譯注：安土桃山時代之後掌管茶道的人〕，但由於經常忤逆豐臣秀吉，不少弟子受牽連而慘遭殺害，最後他自己也難逃切腹極刑。在那樣的時代，當下能與誰相會、共食、交杯暢飲，可能都是「一生一次」的最後機會。

「何況當時沒有飛機、電車，也沒有電話，大家都是步行往來，與人相會不像現在這麼方便，所以誰也不知道這次相見分離後，能否有再見的機會！」

這樣的情況是生活在現代的我們很難想像的。我們總像平常一樣，在相同的地方說「下週見」，然後分手。

平成二年的春分日，陽光和煦，天氣晴朗。父親突然打電話給我：

「我到附近辦事，想順道過去妳住的公寓看看。」

父親會主動打電話來，真稀奇。

可是，這天剛好以前的同學也要來訪。這樣告知父親之後——

「這樣啊！沒關係，沒關係。改天再說吧！」

父親說完就掛斷電話。

當天晚上，我和同學聊到很晚。同學回去之後，不知為何突然很想見父親，而且一直掛心他白天特地打電話來卻未能見面的事。

十一點，已經沒有回去的電車。如果是平時，我一定不會考慮回去。可是，我實在太在意白天那通電話，很想見父親，即使沒什麼特別的事，只要能看看他就可以了。

我正急忙準備出門時，突然接到家裡的電話。本來想說「我這就回去」……

「老爸呢？」

「嗯？已經睡了！」

母親很悠哉地回答。我總算放下心，和母親隨便聊聊。

「這週，上完茶道課會回來吧！」

「嗯，週六順便回去。」

我脫下穿好的外套。

週五的黃昏，桌上的電話響起。一拿起話筒，就聽到母親慌亂的聲音。

「妳爸昏倒了！快回來。」

三天後的早上，父親完全沒有恢復意識，就這樣在醫院去世。

「這樣啊！沒關係，沒關係。改天再說吧！」

和父親最後的談話，竟是這樣的內容。

在醫院裡，弟弟轉述父親在昏倒的那天早上還很高興地說：

「明天典子會回來，做些竹筍飯，大家一起吃吧！」

我不禁拿頭撞牆邊回想。

（什麼時候？全家人最後一起吃飯是什麼時候的事啦？）

多希望時間能倒流，回到過去，可是，我知道這是不可能的。我們平凡的四人家族團聚，再也不可能重現。突然間，對「再次」所隱含的冷酷意味，感到不寒而慄。

人活在世上，總有一天會遇上無法「再次」相見的事。

父親經常在喝酒時對家人說：

「希望我死時，能像櫻花般絢爛飄零。」

這麼戲劇性的對話，母親、弟弟和我總是笑他……

「又來了。」

父親下葬那天，真像戲劇終場落幕，櫻花飄零飛舞。直接趕到火葬場的

老師，在我耳邊輕聲說：

「典子，櫻花都化為悲傷的回憶呢！」

而我看著著灰色的煙灰……

「是啊，就這樣飛舞而去。」

人生的意外，總是突然發生。無論今昔……

即使事前已明白道理，真正遇上時，心裡還是毫無準備。結果，不是難

以掩飾的驚慌失措，就是悲傷不已。唯有親身遇上，才能了解真正失去的

是什麼。

可是，難道沒有其他方式？人非得等到這樣的地步，在心裡毫無準備的

情況下，只能靠時間的流逝慢慢治癒悲傷嗎……。

也正因為如此，我深深以為……想見面時，就見面；有喜歡的人時，就明

白對他說喜歡；花開了，就慶祝；談戀愛時，就好好愛個夠；有高興的事與人分享，就好好與人分享。

幸福的時候，好好擁抱幸福，百分之百真心體驗，因為這是人生唯一可以掌握的。

所以若有重要的人，就好好和他共食、共生，團圓在一起。

所謂的一期一會應該就是這樣吧……。

第十二章

傾聽內心深處

寒冷的季節

．．．

平成二年，週六的茶道課加入一位名叫魚住惠子的四十歲單身女性。她是任職政府機關的職業婦女。

「之前，在哪裡學過茶道嗎？」

「沒有。從來沒學過。」

一般人多半二十歲左右開始學茶道，四十歲的新生很少見。

「為什麼想學呢？」

「希望能找回自我，擁有悠閒的時光。」

她和大家一樣，從摺帛紗、學走榻榻米台步開始。可是，她的姿勢總是很僵硬，連握茶杓的手都因緊繃而變得毫無血色，頗令人同情。老師也經常提醒她：

「魚住，放輕鬆點——」

看著她不靈光的動作，我們不禁想——

（不趁年輕的時候開始，真的很難學好⋯⋯。她這麼緊張，可能學不久

吧！）

不過，魚住小姐並沒有中途放棄。過了三年，她終於習慣御点前之後，

說話也變得很有哲理：

「啊，打水聲真圓潤……！春天快來了吧！」

「聞到水氣味，待會兒應該會下陣雨。」

坐下來撫摸新鋪上的榻榻米時：

「新的藺草味，真好聞！」

魚住小姐最晚開始學茶道，但比誰都靈敏體驗箇中韻味。

「週一到週五天天待在辦公大樓裡，只有週六來學茶道，這是我唯一可

以感受季節的寶貴時光。」

魚住小姐學習茶道五年後，我發覺每年到了十一月左右，她就變得愈來

愈沉默。

「一如往常，白晝愈來愈短……」

還會邊說邊掉淚。

感情豐沛的她，入秋後特別容易陷入沉思，尤其在寂靜的漫漫長夜，聽

說她常常觸景生情。

（這麼說來，我也是……）

每年風爐的季節，茶室朝向南邊的庭園開放，由於空氣流暢，覺得血脈舒張，會很想嘗試任何新鮮活動。反之，當茶室的門窗緊閉，視線侷促斗室內時，望著爐中的炭火不自覺就開始內省沉思。

「不過，這樣的季節也很好啊……」

她十分沉醉地說。

「活動力十足的夏天也好，足不出戶的季節也好。何必評斷哪個較好呢？各有各的好處不是嗎？」

從魚住身上，我發現人生經驗豐富後開始學茶道的人，與年輕時就學的人之間，深切的差別。

聽著她感觸良多的話，我覺得人心非得經過洗練，才能真實感受季節的真義。

就像茶室時而開放、時而閉鎖一樣，人心也隨季節的變化敞開、緊閉，然後再度敞開……，就像呼吸循環不已。

人生在世，雖然一切均均應向前看、充滿光明才具有價值，然而，若無反向事物的存在，反而顯現不出「光明」的價值。兩者共存，才能相互映照深奧的真義。所以，不必妄下斷言何者必為善、何者必為惡，各有各的存在意義，人是同時需要兩者的。

松風靜止時

‧‧‧

這是和表妹道子第一次去參加茶會時發生的事。當時，老師指著日本庭園中古老茶室的外牆這麼說：

「這面牆曾被稱為『刀掛』。古時候，武士要先卸下刀放在這面牆上，再進入茶室。」

「哦。」

古時候，茶道是有身分的男子必習的教養，有名氣的武士更要懂茶道。

據說，豐臣秀吉甚至命令千利休隨侍戰場，為其沏茶。

可是，如今茶會卻成為「女子的天下」，到處都可以聽見大嬸們「唉

呀，唉呀」中氣十足的寒暄聲。

真難想像茶道曾是男性必修的習藝，更難將之與賭命爭權奪利、玩弄權謀、馳騁沙場的戰國武將們聯想在一起……。

「該不會像現在的政客在料亭中密談那般神祕兮兮的？」

「哦——，密談啊？或許吧！」

從那天起不知不覺過了二十年，如今我已四十歲。

「四十不惑」其實是不可能的，人生不同的問題不斷接踵而至，包括就業的方向、家庭的問題、父母老後問題、自己的未來……。

在飽受就業問題困擾的二十幾歲時，每到週六常覺得（不該是學茶道的時候）而焦躁不已。然而，到了四十歲，有煩惱時反而更想上茶道課。

「坐在茶釜前，就專心在茶釜上。將心置於『無』之上。」

老師始終如此告誡我們。

但學了二十年茶道，我還是無法將心置於『無』之上，滿腦子工作的事，老想著回去後還得處理的事情，心裡不斷湧現迷惘、後悔、擔心……

的情緒。

總覺得自己隨著年齡的漸長，三十歲比二十歲、四十歲又比三十歲更遠離了「無」的境界。很想好好休息不再用腦，卻一直閒不下來。愈不想用腦卻愈煩惱，好像腦袋裡藏了一隻小白鼠，一天到晚二十四小時跑輪子轉個不停……。

茶室中經常低鳴著一種聲音，稱為「松風」。這是茶釜內底貼鐵片以製造聲響的一種設計。

一開始煮水，「松風」即「咻、咻、咻」斷斷續續作響。

不久，便串接成長音「咻──」。

當水燒開時，松風變成「噗咻──」更為激烈的聲響。這時，茶道與「松風」融為一體。

和平常的週六一樣，早苗小姐穩重大方地開始沏茶。大家默默看著她的動作，靜寂的練習場中，只有「松風」發出「咻──」的鳴響。

我腦海裡卻還是停不下來轉呀轉的，一直在想事情。

「咻──」

在松風中，從自己內在聽聞不絕於耳的細語聲，好像腦海裡也鳴起松風聲，而且「內在的聲音」與「外界的鳴響」合而為一，讓人完全分不清其間的界線。

「咻——」

當水滾開時，松風更加猛烈地吹響，水氣也形成漩渦往上竄升。而早苗小姐才加入一杓冷水，松風便嘎然停止。

「——」

就這樣靜默了數秒。我的腦海也呈現真空狀態，什麼也不想，什麼都不考慮，獲得數秒比睡眠還深沉的靜歇。我屏息感受這一刻，心情卻很愉快。

（啊！）

任何人在這裡都會如此感動，沉靜其中，療癒內心吧！這一刻，時間似乎是靜止的。

（……）

然後，「松風」又開始響起。

「咻、咻、咻、咻——」

在數秒的空白中，只感到無限深邃的「空間」。

我突然想起二十年前，老師對我們述說「刀掛」的緣由。

茶室入口之所以設計得那麼矮小，就是為了讓武士們先卸下長刀，才能彎腰鑽入。

或許這也是為了讓武士暫時放下重擔，回歸身為一個人的根本。

實在很難想像身繫一國存亡的戰國武將們，肩頭的擔子有多重，但我認為無論怎樣豪邁英勇的武將，平常一定也會有煩惱、迷惘、不安，以及無法自由去做的事。

（也因為如此，戰國武將比任何人更迫切冀求「無」吧⋯⋯）

在世上難以求得「無」等境界的武士們，寧願將僅次於生命的刀放下，鑽進狹小的入口，恢復為一個凡人，或許也只是為了求得短暫片刻的「靜歇」。

就像「松風」靜止那數秒間，屏息感受，在空白中解放了自我般，我也

獲得無憂無慮的瞬間⋯⋯。

「咻──」

松風仍低沉而寂靜地鳴響著。

第十三章

雨天聽雨

聽雨

...

我無法忘懷那一天。

平成三年，六月的週六⋯⋯學習茶道第十五年的那一天，從早上就開始下雨。一整天溼答答的，令人提不起勁。下雨天外出，本來就很麻煩，中午過後雨下得更大。

（真不想去上課⋯⋯）

都過了一點半的集合時間，我不但沒出門，還磨蹭到兩點半，一直在等雨變小，不過看來毫無希望。接近三點時，我終於起身出門，在嘩啦啦的大雨中，往老師家走去。由於雨勢過大，眼前一片迷濛，什麼也看不見。

好不容易走進老師家的玄關時，青色裙子已淋溼變色，腳上滑落的水珠也形成小水灘。

「午安——」

也許是雨聲淹沒了我的聲音，也或許是老師「歡迎」的招呼聲被大雨掩蓋了吧！我沒聽到任何回答。不過，我看到一落摺疊整齊的白毛巾，就放

在入口處的台階上。這時，似乎聽到老師溫柔的聲音說：「請拿毛巾擦腳吧！」我用毛巾擦乾了雙腳和裙子，一如往常在待客室裡換上白襪。

室內和平常一樣，面對庭園凸出的出口已拉下雨棚。我走過有點幽暗的廊下，說了一聲：

「是。」

「真慢啊，大家都在等妳。趕快就座吧！」

進入練習場所，魚住小姐正好在沏薄茶。

「不好意思，來晚了。」

我還沒觀看壁龕，匆忙就座。

「先吃些菓子！」

老師將黃交趾燒的菓子器皿，放到我的面前。雙手輕拉器皿，掀開蓋子一看，裡面裝盛著紫陽花般的菓子。

「啊——！」

我感動得說不出聲。

由切成小四方塊的寒天捏塑成的球形和菓子，真像一朵襯著綠葉的紫陽

花。這顆寒天菓子花有藍、紅紫、藍紫，呈現非單一的漂亮花色。

看得令人著迷，嘴邊不禁露出微笑。

（還好有來上課。）

用木筷將美麗的菓子挾到懷紙上，先觀賞其渾圓可愛的模樣，再用銀製

菓子籤切開。切開時，可感覺到寒天特殊的柔軟感。菓子一分為二後，露

出內餡，然後再切成一口大小放進嘴裡，口中混雜著濃郁的內餡甘甜與寒

天的冰涼口感。

「唰唰唰唰……」

伴隨茶筅攪動的聲響，抹茶在潮溼的空氣中，散發出強烈的咖啡因香。

當冒著熱氣的茶碗送到面前，碗中鮮綠的茶湯色，有如飽含雨水的青苔般

絢麗耀眼。

「請喝茶。」

一路冒雨走來溼透的身體，在喝下茶湯的瞬間變暖，口中盡留甘苦的清

香味。

「啊——，真好喝。」

終於說出聲。

直到出門前還嫌麻煩、拖拖拉拉地不想來，來了反而覺得通體舒暢。

（雨天喝茶，的確特別。）

沏完茶，將水杓與「蓋置」擺飾案台上。「蓋置」是深綠色的瀨戶產物，外形看起來像捲著的紫陽花葉。那葉片上還沾黏著一個豆粒般大小的小東西。

仔細一看，原來是一隻小巧玲瓏的蝸牛。

「⋯⋯啊，原來如此⋯⋯」

小時候，每到梅雨季，在紫陽花葉上總能找到這樣的小蝸牛，就像打著一把小黃傘。之後，每年看到這個「蓋置」上的小蝸牛，就回想起同樣的情景。

（⋯⋯沒錯，所謂的梅雨就是這樣。）

已遺忘的情景，又再次想起。

「雪野小姐，麻煩妳調整一下炭火。」

炭點前之後是鑑賞香盒，拿出來的是以鎌倉雕法做成香菇模樣的扁平盒

子。究竟是什麼呢？

「這是香盒嗎？」

雪野小姐手放在榻榻米上回答。

「這是『笠』。」

「啊——！」

我曾在浮世繪中見過這種昔日民間用的雨具。下雨天時，穿著芒草莖編織的「蓑衣」、頭戴草帽的旅人踽踽獨行。

另外，面對茶爐展開的木製屏風下方，刻有圓形的鏤空花紋，大圓與小圓交疊而成。

「這稱為『透水珠的風爐前屏風』。」

花紋象徵著雨水不斷落在水窪中所產生的波紋……。這一切都巧妙傳達了我所知道的日本梅雨。

雨急驟增強就在那時候。

如瀑布般的傾盆大雨，嘩地包圍了老師家，感覺很恐怖。

在只有南側放下雨棚、微暗的練習場內，環繞著異樣的氣氛。雨聲變得

又兇又急，令人感到不安，想起了颱風夜。可是，又產生一種莫名的興奮感，感覺大家更親密依偎在一起。

「嘩────！」

這棟木造房屋似乎完全消失在雨中，由於雨聲過大，即使人在屋內，也可以感覺戶外的大雨情景。

黑壓壓的屋頂上冒起水蒸汽，排水管中混濁的雨水竄流，還四處飛濺。

庭園中的樹葉無一逃脫豪雨的侵襲。

八角金盤碩大的綠葉上，彈落的雨滴帕啦帕啦地回響著。椿的葉子，受到雨的洗滌而閃閃發亮。矮竹的葉子，承受不起雨水的重量紛紛低垂。長垂於屋簷下的葡萄嫩葉，舞動地翻轉出泛白葉背。激情的大雨沖刷每片葉子，令庭園的群樹狂喜。

此外，從屋頂奔流而下的雨水，形成瀑布般拍打著屋簷。大水窪水面不斷跳動出鱗狀的波紋。汽車駛過小河般的柏油路面時，唰地濺出水花後揚長而去……。

一滴滴雨聲聽得非常清楚，有如聆聽打擊樂般，低音大鼓、定音鼓、木

琴、響葫蘆……等各種樂器的音色明晰可辨，還與遠方群聚的雨聲層層交疊，構成更盛大的音響世界。

從未如此專心聽過雨聲，覺得自己似乎正深入探索雨音密林的奧祕，心中怦然不已。心裡雖然恐懼如此真切的感覺，卻又想更深入探索。我的「耳朵」也因此變得更加敏銳。

感覺聽力忽然擴展，而且一口氣想要突破什麼……。

（啊……！）

一瞬間，耳朵似乎傾聽到了什麼。

「——」

莫大的空間裡，突然只剩下我一個人。

這裡究竟是哪裡？

沒有任何東西阻礙著我。

這一刻，往常緊張流程會出錯、在意工作的表現、擔心回家後還有不得不完成的事等，已不再困擾著我。

甚至，覺得自己不更加努力不行、不獲得別人的好評自我就沒價值、害

怕別人看到自己弱點的恐懼與不安感，也全然消失。

身心完全自由享受著溫暖大雨的沖刷，一切的喜悅、快樂，皆有如孩童

在雨中玩耍般歡欣鼓舞，即使視線因雨過大而看不清楚也毫不在意。生平

初嘗如此自由奔放的感覺。

無論到多遠的地方，皆可看見自我開闊的前景。

可以一直在這兒，哪兒都不必去。

沒有任何不可以做的事。

也沒有任何非做不可的事。

也沒有任何的不足夠。

完全滿足於當下。

「嘩──！」

當敏銳聽力消失，發現自己依然坐著。

「⋯⋯⋯⋯」

剛才的感受，我想只發生於數秒、數十秒之間。

突然想起還沒觀賞壁龕，不經意萬般回頭往上看——

「雨聽」

（……「傾聽雨聲」！）

我的視線無法離開字畫。

「嘩———！」

在雨聲環繞下，感覺自己當時正處於決定性時刻，像在等待著暗號來打開緊閉門扉的那一瞬間。

其實，之前已見過這幅字畫。但當時只覺得：

「下雨了，所以字畫和雨有關。」

我只看見「文字」記號的表象。

「雨天，請聽雨。將身心都放在這裡，好好運用五官，專心品味當下、這裡。」

這樣便能有所領悟。自由之道，其實一直存於當下、這裡。

我們總在懊悔過去，煩惱尚未來臨的未來。殊不知，過去的日子終究已過去，不再復返，而未來也非能萬全準備因應的。

一味考慮過去與未來，當然無法安心過當下的日子。其實，人生的道路

不只一條，何不好好體驗當下。我發現唯有忽略過去與未來，專注當下這一刻，人才能無所罣礙、自由自在地活著……。

雨停了。我屏息，感動地坐著。

雨天聽雨，下雪日觀雪，夏天體驗酷暑，冬天領受刺骨寒風……無論什麼樣的日子，盡情玩味其中就好。

茶道就是教導人這樣的「生存之道」。

人若能這樣的活著，就算遭遇世間所謂的「苦難」，也能甘之如飴活下去吧！

下雨天時，一旦感覺不順遂，我們往往怪罪「都是天氣不好」。其實，沒有真正所謂「不好的天氣」。

下雨天時如果也能樂在其中，任何日子都能變成「好日子」。天天是好日……。

（「每天都是好日子」？）

想著這句話時，腦中突然閃過什麼，曾經在哪裡見過這句話？而且看過

好多次……

「日日是好日」

（……！）

（每天都是好日子。）

多麼奇妙的感受，我不禁因興奮而顫抖。

包括自己在內，當下這裡所有的一切，全像織入一塊布般相繫在一起。

從我第一次來到老師家，「日日是好日」的匾額一直懸掛在那裡。第一

次跟著老師參加茶會的那一天，字畫上也寫著這幾個字。之後，還不斷看

到這句意義深遠的話。

一直就在眼前，我卻只視之為文字記號。

「張大眼睛看吧！每個人其實都能快樂度過每一天。只要能領悟這點，

生活中的大好機運一定不斷隨之而來。如今，我已發現了這點！」

這樣強烈的訊息衝擊著內心。

我覺得自己的雙腳正挺立於大地，全身接受雨水洗滌，與世界對峙、呼

應。

深深吸一口氣，思緒霎時清朗。

（今後絕不忘記這瞬間的感受，就這樣活下去！）

第十四章

靜待成長

教導與學習

．．．

第十五年秋天，我和雪野小姐開始一起學「盆点」。

從入門開始的十四年間，由「習事」→「茶通箱」→「唐物」→「台天目」一路進階學習，至今是御点前的最後階段。

可是，我仍未從茶道畢業。

每次上課還是一切依照指示：

「先用右手握，再換左手。」

「放在第二塊榻榻米縫邊上。」

如此重複著御点前。

其實十年前，就抱持這樣的疑問……。

老師除了教導御点前外，什麼也沒說。

剛開始，這樣的方式當然無可厚非。可是，經過三、五年，我們也很順手學會如何沏茶，老師還是：

「舀水，要舀最底層的水。」

「啊，拿高一點再往下倒。」

一直只教具體的動作、程序。

（茶道，難道只有御点前嗎？）

我漸漸才發現自己對季節有所感動，五官感覺變靈敏。

（為什麼老師還只是談御点前呢？就算將御点前做得很完美，又如何？

御点前不就這樣嗎？）

不管我的想法如何，「久而久之習慣後，就很容易忽略細節，產生個人

怪癖。應該要像當初開始練習一樣，處處留意，好好進行御点前。」

老師認為應該十年如一日，一直注意細節。

我以為老師對心得、感觸等完全沒興趣。

（如果我成為老師，一定要求學生注重內在省思，而不是御点前的細

節……。）

可是，到了第十三年學習「茶事」，多少了解茶道的全貌之後，有時在

時間似乎靜止時時會想⋯⋯

（或許老師也經常有所感觸，只是沒說出口⋯⋯）

我們也常看到老師像在傾聽什麼似地輕輕閉上雙眼，不移動身體位置，

只是輕搖；睜開雙眼的瞬間，帶著想說些什麼的表情，可是卻只靜靜吐口

氣，眼角流露出微笑而已。

（老師為什麼不說話呢？）

這一年六月的週六，在傾盆大雨中看到「雨聽」字畫那一天，我終於了

解了。

我也是什麼都說不出口⋯⋯。

想說卻不知該怎麼說，那種想法、感情完全無法形容，難以言喻，而且

就算能說出口，內容也一定空洞無比。

所以只有無言地坐著，將滿腔激動的感情吞進心裡。那種說不出來的感

受，令我濡溼了眼眶。

「⋯⋯」

這時覺得心好痛，內在的感受竟然有口難言。

從外在看來，茶道的風景只不過是穩當坐著，但其實同時在看不見的地方，早已產生變化。

那種沉默是濃郁的。

內心一面飽受滿腔熱情、不可言喻的虛脫感，以及害怕說出口便索然無味的恐懼煎熬，一面窺探著沉默的深井。任由悶悶不樂的心情與不想糟蹋不容易獲得的感動共存，靜靜地坐著。

「……」

我這才發覺和老師有了共同的心情。

老師並非不說，而是無法以言語形容，所以才保持沉默。

她真正要教導我們的是御点前以外的事。

譬如，一打開老師家的玄關，映入眼簾的總是放在鞋箱上的花朵與色紙。天熱的時候，蹲踞的水多流放一些。掀開菓子器皿的蓋子時，裡面排滿賞心悅目的和菓子。在壁龕裡，一定裝飾著今天早上剛摘取的花、字畫。此外，還有隨季節變化的水指、棗、茶碗……。

任何事皆存在季節感，而且配合當天的主題，這就是茶道的款待。

可是，老師卻不將這些掛在嘴邊。因此剛開始學茶道，我只能盡最大努力慢慢學習；然後經過二十年，自己才又從中發現新意。多年來，無論大家是否有所領悟，老師一直在練習場所為我們演出豐厚的季節感。

或許老師為我們準備的更多。

如果是我，一定會想說出為演出籌畫的一切。不過，我想仍有無法用言語詮釋的部分吧！

老師一直很有耐心地等待，等待我們自己去發現自我內在的成長。

剛開始學茶道時，我老是問「為什麼？」、「怎麼會這樣？」。老師總是回答：「別問為什麼，好好照著做就好，這就是茶道。」

由於在學校接受的教育是若有不懂就一定要問到懂為止，我相當驚訝老師的回答，而且覺得茶道這種封建本質令人反感。

可是現在，對當時無法了解的事，自然地理解認同。經過十年、十五年，某天不經意——

「啊！原來是這樣啊！」

自然就獲得解答。

茶道依著季節的循環，將日本人的生活美學與哲學變成親身體驗，了然於心。

真正的體悟需要時間，可是在「啊，原來如此」的那一瞬間，會完全化為身上的血與肉。

如果一開始老師就全部教導，那麼我經過長時間的學習，一定不會自己去尋找解答。還好老師留下了「餘白」……。

「如果是我，一定將所有愉快的發現教導給學生。」……為了滿足自我，卻剝奪別人發現的樂趣。

老師只教沏茶的流程，感覺好像什麼也沒教，其實已經教了許多。所以，我們才能如此自由發揮。

茶道只有「禮法」，「禮法」本身又要求嚴格，幾乎毫無自由可言。可是，除此之外，沒有任何其他約制。

在學校裡，我們學到的是必須在規定時間內想出正確的「解答」。愈快

找出解答的人，評價愈優秀；一旦超過一定時間，或是出現不同的解答，或者與整體結構制度格格不入，就被視為差勁。

可是，茶道的領悟沒有無時間的限制，無論只需三年或需要二十年，都是個人的自由。該領悟時就能領悟，成熟的速度因人而異，就靜待個人的時機。

早理解的人，不因此獲得較高評價；晚開竅的人，也自然能展現自己的深度。

答案何者正確、何者錯誤，何者為優、何者又為劣，其實並無定論。

「雪是白的」、「雪是黑的」、「沒有雪」各自都是答案。人本來就有不同，想出來的解答當然互異。茶道包容各式各樣的人。

在我的意識中，茶道就像西洋圍棋「黑」「白」子隨時可能逆轉情勢勝出。雖然我曾經認為「茶道有如將人嵌入模具中」，但其實一切皆自由。

在強調自我的學校教育中，人人為競爭而感到不自由；嚴格要求禮法、受約束的茶道，反而容許個人的樣貌，享有莫大的自由……。

究竟所謂的真正自由，是什麼？

直到現在我們到底在和什麼競爭？

學校、茶道的宗旨，皆在教育人成長。不過，兩者最大的不同，就是學校總教人與「別人」相比，茶道則希望人能與「昨日的自己」相較。

我突然想起一個人的背影。

超過八十歲的老婦人，滿頭白髮梳成一個髻，肩上披著仙客來花色披肩離去的身影……第一次和道子去三溪園參加茶會時，在面對庭園的榻榻米房裡碰到這個老婦人。

「呵，我一定會再來參加的。」

她離去時，很高興地這麼說。

「來茶會學習，真的很快樂呢！」

當時只知為考試而讀書的我和道子，總覺得八十幾歲的人還談什麼「學習」，真不相稱。

其實，這個世上到處存在著與學校完全不同的「學習」。經過二十年，現在我才有這樣的認知。這樣的認知，並非學校老師所教的解答，也不是優劣競爭下的成果，而是自己一點一滴領悟後找到的答案。是用自己的方

法，創造出屬於自我的成長路途。

只要能不斷有所領悟，一生便能持續自我的成長。

所謂「學習」，就是這樣教育自己。

第十五章

放開眼界，活在當下

干支茶碗

· · ·

「喂，妳們要不要試著在那裡教茶道，教學是最好的學習喲！」

老師有好幾次對雪野小姐和我提起。

「怎麼行，我們還沒什麼自信呢！」

我們倆在第十四年已取得「地方講師」的資格，但當時還沒有教學生的意願，之後就這樣持續來上課，匆匆又過了十年……。

我的工作一再遭遇挫敗，精神也變得十分不振，還不斷碰上離別之事。

世事變化急遽，原以為絕不會倒的公司卻倒閉了，永遠不變的秩序也脫序了。

唯有週六，我一定去上茶道課。

在炭香與松風中，暫時拋卻自己的思考，專注五官的感受，猶如切換電視頻道般自由改變意識。

從通透拉門的微光中，看著夥伴們輕快地攪動茶筅、吃和菓子、飲一杯

熱茶，在在令人感到輕鬆。

（啊，我也是季節的一部分，如此與之相繫的感覺真好。）

每當心底湧現這樣的感情，突然無緣由地淚水模糊了雙眼。所以，經常

與來時的心情大不相同，神清氣爽踏上歸途。

為了現實中的生存奮鬥，一直持續上茶道課。

二〇〇一年一月六日，上午十一點半。

老師家循例進行初釜。

「各位，新年快樂。」

「新年快樂。」

大家齊聲打招呼。

老師穿著深咖啡色、印有家徽的和服，將手撐在榻榻米上繼續說：

「謝謝各位，長期以來跟著我這不成材的人學習。真是由衷感謝。」

不知老師為何說出這番話！由於太過突然，大家一片靜默。

「⋯⋯」

仔細想來，我二十歲時開始學茶道，那時老師四十四歲。之後經過二十四年，如今我和老師當年同年齡四十四歲，老師也已經六十八歲。

老師的兒女結婚多年，現在她也已含飴弄孫。

當年皮膚圓潤白皙的「武田老師」，身材雖然變得比較瘦小，舉止依然優雅。

她很注重與他人的往來相處，卻不會糾纏不清。雖然每年不斷重複同樣的事，可是我最近常在想，能每年這樣做同樣的事，真幸福啊！

認為○○」俐落的遣詞方式清楚表達自我意見，卻從未見過她在任何人面前改變態度與聲調。即使歲月流逝，老師依然沒有改變。

「就這樣又到了初釜。雖然每年不斷重複同樣的事，可是我最近常在

茶道的確一直在重複。春→夏→秋→冬→春→夏→秋→冬……，每年季節不停地循環。

事實上，除了季節還有一個更大的循環不斷重複上演。那就是子→丑→寅→卯→辰→巳→午→未→申→酉→戌→亥……十二干支。

在初釜，必定有符合該年干支的道具登場。

「酉」（雞）年是繪有雞圖案的香盒；「寅」（虎）年則出現畫有紙老虎的茶碗。依干支順序，重複十二年的週期。

在季節循環的同時，干支十二年週期也不斷反覆。有如地球像陀螺般一邊「自轉」，一邊又繞著太陽「公轉」。

二○○一年是「巳」（蛇）年。薄茶茶碗的正面，用金黃色描繪的「巳」字，即代表蛇。

干支的道具當然只在該干支年使用，而且不會一年到頭都用，只限定用於正月與該年最後的沏茶。

一年的結束，總是掛上「先今年無事目出度千秋樂」（首先慶祝今年無事千秋樂）的字畫和干支茶碗。用畢後放進木箱，收藏在木櫃深處，直到十二年後又逢同一干支年時才重見天日。

開始學茶道第二年的初釜，第一次聽到這樣的禮法時：

「不會吧！十二年才一次？那麼在我一生當中，只有三、四次機會用到這個茶碗囉？」

「是啊！」

「老師特地去買這樣的茶碗？」

「嗯。」

「哇！」

當時只覺得茶道盡做些沒道理的事，真不知自己是怎麼想的。

現在的我，邊看著干支茶碗，邊回想起二十歲時大聲喊「哇」的情景。

這只描繪著「巳」字的茶碗，我是第二次拿在手上⋯⋯。

窣，一聲飲盡薄茶後，將碗放在手裡把玩。

（上一次，用這茶碗喝薄茶是三十二歲，正好是自己出版第一本書的時候⋯⋯。

下一次，再用這茶碗喝茶是五十六歲。那時，不知自己會在何處，與何人，過著什麼樣的人生？）

「上一次，我的兒子還在念大學！可是現在，我已經有了兩個念小學的孫子。」

「下一次再看見這個茶碗時，不知道世界變成什麼樣？」

「真希望能健康活到那時候。」

「到時候，我都八十歲囉！」

老師突然呵呵大笑。

觀賞這只茶碗時，大家似乎都望見自己未來的人生。

我自己又還有幾次的十二週期呢？

（兩次、三次？然後就要從這地球上消失……）

茶道環繞著季節，也永遠環繞著干支的循環演出。相較之下，人的一生

再長壽也只有六、七次的干支循環而已。

這是多麼有限的時間啊？正因為有限，所以更值得我們珍惜與玩味。

從干支茶碗中，我發現這樣的體驗：

「不管有多麼不同的甘苦，仍要勇於活下去，方能孕育出自己的人生。

放開眼界，好好活在當下吧！」

二十四年來，我漸漸從茶道中體悟日本季節的況味。以前老是抱怨「為

何不一直進行同樣的御点前？」如今卻認為享受其中的變化正是茶道的樂

趣。因此現在才能記住許多茶花的名稱，榻榻米一疊不必想就走六步，充

分了解和菓子的奧妙，也有幾幅特別懂得欣賞的字畫……。

不但有這麼多發現，還有屬於自己「原來，茶道就是這麼一回事啊」的瞬間感動。

不過，一日在茶會裡聽到老師們談論樂茶碗「口造」〔譯注：茶碗碗口〕的趣味、風爐「撥亮炭灰」之美、哪位禪師字畫的墨寶很棒之類的話題時，還是覺得自己身陷「不知名世界」。

畢竟我所知道的「茶道」，不過是親眼所見的茶道片面，其他許多內涵根本還不了解。至今，我仍有待學習……。

不過，另一方面我也這麼想：茶道是個多面體，擁有許多面向。

因此，有人說「茶道是往昔生活的美學」，也有人認為「茶道是日本藝術的集大成」，更有人描寫茶道是「僅以御点前，即能表現虛無之美的宗教」、「人們體驗季節的生活智慧藏」、「禪的一種形式」……。

茶道見容各式各樣的詮釋。

那麼，我的見解也是一種茶的世界。

有人品茗就有茶道，或許茶道就是人本身的映照。

「妳們要不要試著教茶道？教學是最好的學習喲！」

學茶道第二十五年，我和雪野小姐終於邁向「教師」之路。

和往常一樣，我們一起走路回家，途中不經意聊到：

「往後才是真正學習的開始呢！」

「是啊，真正的開始呢⋯⋯」

後記

本書所寫，不過是我這二十五年來學習茶道的部分體驗。由於有太多事情想表達，原稿寫得更為冗長，最後不得不刪節一半。

其實，還有更多難以文章表達的思緒。那些思緒不斷擴大，無論如何振筆疾書也始終跟不上。

外表看不見的內心世界，應如何表達才好呢……。我不知因此而停滯發呆多少次。

總之，對於茶道的世界，我還像個不懂事的孩童。由我這麼不成熟的人寫一本有關茶道的書，想想真是太過輕率。不過，茶道就是這麼寬容，容許人的不完善。為了讓讀者能投入如此寬容深奧的茶道世界，寫了這本書。其中，若有不足之處，請不吝指教。

「日日是好日」這句話，出自中國佛書《碧巖錄》的禪語。

此外，書中出現的人物全部採用假名。

二十五年來，教導我快樂面對夏天的酷暑、冬天的嚴寒，讓我發現看似束縛的茶道中存在著無限自由的老師，在此深深表達無限感激之意。「老師，這就是我現在的茶道」，由衷奉上此書。

此外，還要感謝歷年來一起上課的茶友、寫這本書期間一直支持我的友人，以及勸我去學茶道的母親、表妹，謝謝妳們。

最後，對於本書編輯飛鳥新社的島口典子小姐，也要表達心中多年來蒙受照顧的感謝之意。若沒有她的熱忱與努力不懈的催稿，我不可能完成此書。在此由衷說聲「謝謝」。

學習茶道第二十六年……。

平成十四年（二○○二年）初春

森下典子

BM0020R

日日好日：茶道教我的幸福15味

（本書為《茶道的十五種幸福》改版）
日日是好日──「お茶」が教えてくれた15のしあわせ

作 者	森下典子
譯 者	夏淑怡
責任編輯	于芝峰
協力編輯	洪禎璐
版面設計	老拾
封面設計	王美琪

發 行 人	蘇拾平
總 編 輯	于芝峰
副總編輯	田哲榮
業務發行	王綬晨、邱紹溢
行銷企劃	陳詩婷
出 版	橡實文化 ACORN Publishing
	地址：臺北市105松山區復興北路333號11樓之4
	電話：02-2718-2001　傳真：02-2719-1308
	網址：www.acornbooks.com.tw
	E-mail：acorn@andbooks.com.tw

發 行	大雁出版基地
	地址：臺北市105松山區復興北路333號11樓之4
	電話：02-2718-2001　傳真：02-2718-1258
	讀者服務信箱：andbooks@andbooks.com.tw
	劃撥帳號：19983379 戶名：大雁文化事業股份有限公司

印 刷	中原造像股份有限公司
二版一刷	2018年05月
二版八刷	2023年09月
定 價	320元
I S B N	978-957-9001-53-3

Nichinichi Kore Koujitsu
Copyright © 2002 Noriko Morishita
Chinese translation rights in complex characters arranged
with ASUKA SHINSHA INC. through Japan UNI Agency,
Inc., Tokyo and BARDON-Chinese Media Agency, Taipei
Complex Chinese translation copyright © 2018 by ACORN
Publishing, a division of AND Publishing Ltd.
All Rights Reserved.

國家圖書館出版品預行編目資料

日日好日：茶道教我的幸福15味 / 森下典
子著；夏淑怡譯. -- 二版. -- 臺北市：橡實
文化出版：大雁出版基地發行, 2018.05
240面；14.8×21公分
ISBN 978-957-9001-53-3（平裝）
1.茶藝　2.日本
974.7　　　　　　　　　　　107004954